文芸社セレクション

M. C. エッシャーは、ジャポニスム

喜井 豊子
KII Toyoko

文芸社

目

次

はじめに

浮世絵は絵師、彫師、刷り師の三人で一つの作品を作り上げる。Ｍ・Ｃ・エッシャーはそれを全部一人でした。木版画技法と銅版画技法が彼の作品の中で融合している。

彼の恩師の版画家Ｓ・Ｊ・ド・メスキータが学校への報告書に「Ｍ・Ｃ・エッシャーはあまりにも几帳面で、文学的で、哲学的である。感情や気まぐれな所が欠落し、芸術家的なところがあまりにも少ない。」と書いている。しかし、多くの書に当たり、思索するこの性格が誰にもできない彼の作品を生み出したと思われる。また、「夜の暗黒の中で私が見たものを貴方に分かって貰えたら。それを視覚言語で表現できない惨めさで、私は時々気が狂いそうになるのです。これらの想念に比べるとどの作品も失敗です。あるべく姿の片鱗さえもそこには現れていないのです。」とＭ・Ｃ・エッシャーは言っている。ファシズムの台頭でローマを後にする少し前、夜の闇の中に見たものを版画化することも試みている。幻想、妄想も彼の芸術の糧だったのだ。

そのような彼の芸術創造に、Ｍ・Ｃ・エッシャー親子が愛した日本文化、ジャポニスムが入っていることは間違いない。なぜなら、彼は、オランダの技術を教えに日本に5年間も滞在した父、Ｇ・Ａ・エッシャー（ゲアエッセル）の息子である。父の親友で30年間滞在したデ・レイケの存在もある。父、Ｇ・Ａ・エッシャーは表立って日本美術を論評しなかったが、持ち帰ったものを直接周囲の人たちや家族に秘蔵の宝物のように紹介したにちがいない。そして、息子のＭ・Ｃ・エッシャーによって花開いた。

Ｍ・Ｃ・エッシャーは彼独自のジャポニスムに到達したのだった。

1　M．C．エッシャーと父

お雇い外国人だったM．C．エッシャーの父

明治時代、日本の発展のために多くのお雇い外国人が来日した中にM．C．エッシャーの実父G．A．エッシャー（ゲアエッセル）がいた。

ゲアエッセル（George Arnold Escher）は1843年5月10日ハーグに生まれた。父ベーレント・ジョージ・エッシャー37歳、母ヨハンナ・コーネリア・ピット31歳の時の子で3人兄弟の長男。父は海軍将校。両親は共に貴族出身、かつてチューリッヒを支配したエッシャー家の血を引く名家の生まれで、オランダ国獅子勲位の勲爵位に列せられている。小学校から英語ドイツ語フランス語を学び、中高一貫校を経て、デルフト王立アカデミー土木工学科に入学し、水理学も教わる。1863年20歳で卒業し土木技師の資格を得るが、鉄道建設に従事しながら試験を受けて内務省土木局に合格したのは1867年1月だった。1870年建設省地方事務所の所長になり、現場

監督や役人を部下に、道路 港湾 干拓 鉄道 運河の許認可資料を作成する仕事にあった。温厚な性格で友人は多く、交友関係にも恵まれていた。

ゲアエッセルが29歳の1872年（明治5年）、ハーグの図書館で、学術雑誌にオランダ人ヘールツ著「日本年表」『Japan in 1869, 1870, 1871』が載っているのを眼にする。

——江戸の旧大名屋敷が壊されヨーロッパ風の建物が建てられていること。日本の工部省がオランダの王立アカデミーに倣って工学寮（後の工部大学校）の設立を準備し、工学寮における教育のためにオランダから技術者を招く予定があること。オランダの水工技術者は高い評価を受けていること——などなど。ゲアエッセルはこの記事を読んで興味を持ち、1873年（明治6年）日本へ行くことになった。ゲアエッセルは一等工師、デ・レイケは四等工師として一緒に日本へ向かうが、2人は一生を通じて公私共に親友となった。

図-30 M.C.エッシャーの家系図

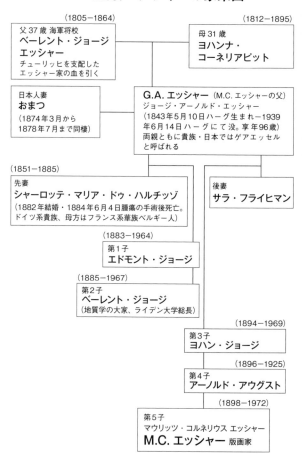

(1805−1864)
父 37 歳 海軍将校
**ベーレント・ジョージ
エッシャー**
チューリッヒを支配した
エッシャー家の血を引く

(1812−1895)
母 31 歳
**ヨハンナ・
コーネリアピット**

日本人妻
おまつ
(1874年3月から
1878年7月まで同棲)

G.A. エッシャー (M.C. エッシャーの父)
ジョージ・アーノルド・エッシャー
(1843年5月10日ハーグ生まれ−1939
年6月14日ハーグにて没。享年96歳)
両親ともに貴族・日本ではゲアエッセル
と呼ばれる

(1851−1885)
先妻
シャーロッテ・マリア・ドゥ・ハルチッゾ
(1882年結婚・1884年6月4日腫瘍の手術後死亡。
ドイツ系貴族、母方はフランス系華族ベルギー人)

後妻
サラ・フライヒマン

(1883−1964)
第1子
エドモント・ジョージ

(1885−1967)
第2子
ベーレント・ジョージ
(地質学の大家、ライデン大学総長)

(1894−1969)
第3子
ヨハン・ジョージ

(1896−1925)
第4子
アーノルド・アウグスト

(1898−1972)
第5子
マウリッツ・コルネリウス エッシャー
M.C. エッシャー 版画家

おまつとゲアエッセル

　ゲアエッセルは長崎に上陸してすぐ『日本年表』『Japan in 1869, 1870, 1871』の著者、ヘールツと会って一緒に食事をしている。帰国する時は日本人妻のおまつと一緒にヘールツの家に泊まってもいる。1874年3月頃より日本人妻おまつと同棲するようになる。回想録によれば「まだ正式に結婚していなかった人たちは日本人女性と同棲していたようだ。私もおまつを選び一緒に暮らすことになった。彼女が以前一緒に暮らしていた西洋人は立派な人柄のお医者さんだったので、彼女は私を退屈させない十分な知性と学問を身につけていた。私が彼女を選んだことは大成功だった。彼女の家柄は当時、西洋人と同棲していた娘たちの中では高い家柄であった。彼女の正式の名前は杉本茂助の娘ふさと言った。彼女は元武士の家柄の2人娘のうちの1人で、その家柄は教養もあり、礼儀作法も良く心得ており、身分の高い日本人や西洋人に接する時にも、落ち着いていて物おじする所がなかった。決して美人というのではなかったが、人懐っこい容姿をし、常に明るく笑顔を絶やさず、健康的であった。他の女性たちに

見られた迷信深い所や子供っぽさ（ピエール・ロチ〈PierreLoti〉に囲われていたマダム・クレサンティーム∴おきくさん∴のような）はなく、誠実で心から私に尽くしてくれた。特に、金銭の問題に関しては、必要以上の気の使い方だった。私と話す時は、やさしい日本語で話しかけてくれた。通訳の城山がいない時など、私と役人たちの通訳や資材業者や請負業者との通訳を務めてくれた。彼女の母は、夫と死別して以来、街に店を開いており、時々おまつを訪ねてきた。美人の妹も訪ねてきた。妹は日本の皇太子の側室候補になったことがある。

おまつは、見事なカタカナ、平仮名を書くほかに、漢字の読み書きも少しできたし、その勉強に励んでいた。その上、ラテン語の書き方も少しやっていた。彼女は三味線を弾き、お針仕事も器用であった。

私の家の中に、厚い畳を敷き詰めた彼女専用の部屋を持っていて、知人をもてなしたり、私が他の西洋人と食事をする時は、そこで日本風の食事をした。私たちは朝食は２人で一緒に食べ、夕方にはお茶を共にすることにしていた。彼女は、産児制限（新マルサス主義）についての知識を十分に持ち、私の希望を受け入れて確実にその方法を講じてくれた。というのは、オランダでは、私生児は法律的に正当に出産した子供に比べ、劣等で一段低くみなされるということがあって、私としては子供をもう

けることを望まなかった。

　私たちは時折、小旅行に出かけたが、時には友人やその日本人妻も一緒に加わった。おまつは通訳の城山の奥方と親しくしていた。とても素敵な人で、以前は芸者だったということだ。おまつは、私のために沢山の日本の大きな地図や図表を写し書きするなどの手助けをしてくれた。また、日本人形の衣装を作って着せたり、手芸などもやっていた。今思うに、私がこんなにも日本という国が好きになった理由の一つに、彼女の影響が大きく作用していると思う。彼女へのお手当（給料）は、20円ということになっていて、そのお金は、私の方で彼女のために保管しておくというふうにしていた。私が最後に日本を離れる時に、彼女のお手当の総残額と、それに報償金（ボーナス）を加えて支払いをした。利子も加えたその金額は、日本の通貨価値を考えれば、彼女がその後をかなり裕福に暮らせるだけの額であった。」

　滞日5年間のことをゲアエッセルは退職後に『日本回想録』として1910年～1912年にかけて書いている。この回想録はオランダ語で書かれていて、M．C．エッシャーの長男のジョージが英訳し、福井県三国町在住の十郎壽夫氏が日本語にし、花園大学教授伊藤安雄氏が補訳して、1990年三国町で出版された。

その中に日本から持ち帰ったものが書かれている。

「鳥取県知事や名士からの贈答品は、自然石の象嵌がある300年も前の文書箱、それと対の硯箱。

漆塗りの鞘と柄に金と青銅で彫刻された小刀。

月灯りとこうもりの図の七宝で象嵌の書斎机。これら四点は、今でも所有している。」

「寄宿舎からの美しい眺めを青と黄色で描いた水彩画は、後にドンデルス教授に贈呈した。」

「上野公園で、第一回勧業博覧会（1877年8月21日〜102日間）が開催されていた。我々は、いくつかの七宝焼の花瓶を買った。」

「オランダ内務省からの工事設計仕様書や報告書類は、日本の土木局の図書館に移管した。そのお礼に土木局から、漆塗りの文書箱と硯箱を贈られた。」とあり、その硯箱の写真もあって今でも家族の1人が使っている。

「私が一緒に働いていた土木局の役人からは、京都産の扇子と絹の金の刺繍を施したネクタイを贈られた。それは、居間のふすまに飾られている。」

2000年三国町の龍翔館（ゲアエッセルの設計した龍翔小学校を復元）の開館10周年には「エッシャー親子展」が開催され、そのパンフレットにはゲアエッセルの鉛

筆画が載っている。工学技術者で設計家の人たちは幾何学とか遠近法を学ぶ訳だが、素晴らしい作品である。この様な絵を描くゲアエッセルが、日本の浮世絵や美術品を持ち帰ったであろうことは簡単に想像できる。

　父エッシャーの帰国航海日程計画は、『日本回想録』にカイロ・アレキサンドリア・ナポリ・ローマ・フローレンスと書いてあるが、『日本回想録』には実際の記録はシンガポール、バタビア……で終わっている。その後の帰国経路の部分は上林好之氏が所蔵している。ナポリからイタリアに上陸し、ナポリでは、国立美術館でポンペイのフレスコ画、夜は観劇、次の日は水族館他、ポンペイではヴェスビオ火山に登っている。ローマではサーカス、次の日はパンテオン、ジュピター神殿、美術館、円形演技場、バチカン美術館にも行っている。フィレンツェでは、市内観光のほかウフィッツィ美術館やピッティ美術館、ミケランジェロ広場と美術館中心に回っている。これらの行程からも父エッシャーの美術一般への興味のほどがうかがえる。

　1878年のこの年、パリで万国博覧会が開かれ、日本館を始め日本スタイルの流行の現状は、例えば印象派などの日本ブームにさらなる拍車をかけた。ゲアエッセルも帰国の途中、友人とパリで会って、この万博を観ている。この時、ゴッホの弟で画商のテオが会場で仕事をしている。　最後の印象派展が開かれた1886年に弟のいる

パリに出てくるまで、ゴッホは「ジャガイモを食う人」の様な暗い絵を描いていたが、こうしたパリの日本ブームを目にし、浮世絵を研究し彼の作風を完成させる。実は同郷の画家ゴッホは、M・C・エッシャー芸術において重要な画家である。

M・C・エッシャーが版画に興味を持つ頃、ゴッホはすでに有名になっていてM・C・エッシャーもゴッホを研究している。

さらにM・C・エッシャーの先生である版画家S・J・ド・メスキータもゴッホや浮世絵を研究している。

M・C・エッシャーは父ゲアエッセル、恩師の版画家S・J・ド・メスキータ、画家ゴッホと縁にめぐまれ、生まれてからずっとオランダでジャポニスムから無縁ではなかったのだ。

　帰国後のゲアエッセルは、1882年6月1日、ドイツ系貴族のシャーロッテ・ドゥ・ハルチッゾと結婚する（母方はベルギー・フランス系の華族）。第一子エドモンド・ジョージが生まれ、1885年4月4日4・87kgの第二子ベーレント・ジョージを出産した時、大きな腫瘍が見つかり6月4日に手術、2人の幼子を残してシャーロッテは死亡する。享年33歳だった。シャーロッテの姉妹たちが交代で幼子の

面倒や家事をしてくれて子供たちはすくすくと育った。第二子のベーレント・ジョージは地質学の大家となり『一般地質学の基礎理論』は有名でライデン大学理学部で教鞭をとり獅子勲位を贈られる。イギリスのチャーチル卿が戦火にあったオランダを見舞った時、ライデン大学総長として学生たちとともにチャーチルを親しくもてなしたという。

ゲアエッセルは1892年10月20日、サラ・フライヒマンと再婚（ゲアエッセル49歳、サラ32歳）。

サラの父J・G・フライヒマンはユトレヒト大学で博士号を取得し法務省事務官を皮切りに、オランダ銀行、大蔵大臣、1891年には衆院議長になった人物である。

サラとの間に生まれたのが、第3子ヨハン・ジョージ、第4子アーノルド・アウグスト、第5子マウリッツ・コルネリウスで、この第5子こそM・C・エッシャーその人である。彼もオランダの芸術を世界に知らしめたということで、祖父、父、兄、につづき準爵位、獅子勲位を贈られている。

ゲアエッセルとサラは元レーワルデン市長が住んでいたアウデ・プリンセッセホッフという大きな館を借りて住むことにした。この建物は今はオランダ・セラミック館となっており、そのパンフレットには画家M・C・エッシャーがここで生まれたこと

が書かれている。

オランダへ来た16世紀から明らかにされている家系を見ると、エッシャー家は代々、博士が続き、明晰な頭脳と人柄のよい一族であることがうかがえる。

ゲアエッセルは5年で日本を去ったが、一緒に日本へ来たデ・レイケはそれから25年も日本で仕事をし、ゲアエッセルと公私にわたって手紙のやり取りをしている。

「八月末、デ・レイケの紹介状を持った内務省土木局の二人の日本人技術者の訪問を受けた。その一人は東京の工部大学校の教授だった。そこで、オランダ土木局発注の工事施工中のオランダ人技術者に二人を紹介する手紙を書いて見学できるよう取り計らった。その後、ベルリンからはフランス語、アムステルダムからは英語で書かれた礼状を二人から受け取った。」と回想録に記している。

デ・レイケは来日して20年たった明治26年（1893年）、長男21歳、次男19歳、次女17歳、四男13歳、の4人の子供をオランダに帰国させているが、G．A．エッシャーの主治医でアムステルダム在住のデンプラト医師の家で養育してもらっており、ゲアエッセルは1893年2月彼らを訪ね、その様子をデ・レイケに書き送っている。帰国後もM．C．エッシャーの父が日本在住のデ・レイケと親密な絆で結ばれていたことが分かる。

1898年に帰国したデ・レイケは、1913年1月20日にヒエフェルスムで亡くなった。

1月23日ゲアエッセルはアルンヘルムの自宅からアムステルダムのゾフリット共同墓地へ向かい、40年間かけがえのない親友として付き合ってきた柩に向かって弔辞を読んだ。「私たちは1873年7月末大阪に向けて出発し1876年5月まで大阪に2人で住んで同じ仕事を一緒にしていました。……1876年から1878年までは他の場所にいたのでそれほど会うことはありませんでしたが、私が日本を離れてからも彼が帰国してオランダで活躍してた時も、デ・レイケは私に珍しい体験を知らせてくれました。日本で私が困難なことに出会った時彼が差し伸べてくれた援助や、その後の心のこもった友情に、私は心からお礼を申し上げます。」

ゲアエッセルは、1939年6月14日（96歳）に亡くなるが、その直前まで書きつづった回想録には、異国で懸命に働くデ・レイケの姿が愛情を込めて書かれている。

ゲアエッセル来日当時のお雇い外国人たち―フォンタネージなど

　2010年3月東京庭園美術館で開催された「イタリアの印象派マッキャイオーリ展」カタログによれば、フィレンツェのカフェ・ミケランジェロに集まった若者たちが、アカデミックからの脱出をめざして結成したグループが「マッキャイオーリ」であり、彼らは印象派よりもう少し早い時期から動き出している。その中には、シニョリーニ、バンティ、カビアンカなどフォンタネージを尊敬する若者たちがいて、フォンタネージも1861年10月にフィレンツェに行ってマッキャイオーリの人たちと会ったという。

　フォンタネージは1876年上野の工部美術学校に画家として、建築家カペレッティ、彫刻家ラグーザと一緒に来たお雇い外国人である。彼らの後継もイタリア人で、日本の近代美術に大きな足跡を残した人たちだ。

　人選の総括は伊藤博文である。

1. 《明治10年（1877）夏、母からの便りで、叔父のデビッド・エッシャーと弟アーノルドが亡くなったので早くオランダに帰って欲しいとあって帰国の決心をする。明治11（1878）年3月2日付で退職し、帰国の準備を整えていた頃、政府の最高権力者の大久保利通が暗殺されて、伊藤博文が就任した。伊藤博文は英語が得意で外交も得意であった。ゲアエッセルはその伊藤博文に盛大な送別会を催してもらう。沢山の贈り物のお礼にオランダから持参した参考図書398冊を寄贈した。また、ゲアエッセルは土木局長の石井から2名のオランダ人技術者の人選を頼まれ、それを引き受けた。1人はゲアエッセルの後任、もう1人は北海道へ行く技術者。相談役としてサンクトペテルブルク駐在の日本公使　榎本武揚を任命することがオランダ政府との間で協議できている。とのことだった。》

2. 《この榎本武揚と赤松則良は、1862年幕府がオランダに発注した軍艦開陽丸を受け取るためにオランダに留学、1863年、ゲアエッセルがニューデープで州営鉄道の現場監督技師補の時2人に会っている。
ゲアエッセルの回想録198、199頁には1878年2月初旬、デメスの所で日

本の海軍少将・赤松則良と会う。彼とはニューデープで、彼が海軍のことに関して勉強していた当時からの知り合いであったと記している。

ゲアエッセルの後任にデルフト工科大学出身のムンデルが決まった。水理学のレブレット教授は、デ・レイケが少年の頃、建設現場で初めて顔を合わせた。デ・レイケが色々と質問し、若いレブレットが基礎となる数学や力学を教え、次第に難解な水理学も教えた最初の教え子だった。ファン・ドールン、ゲアエッセル、ムンデルとお雇い外国人はレブレット教授の教え子なのだ。》

そして、美術の方では、伊藤博文にこれらの人選を働きかけたのがイタリア人の特命全権公使で、1870年10月に来日したアレッサンドロ・フェ・ドスティアーニ伯爵である。工部美術学校は芸術家を育てる目的ではなかった。測量や機械を作るのに設計図やデッサンが必要だった。

オランダやイギリスから技術者がやってきて日本で活躍しているのを見て「美術では抜きん出ている。」とフェ・ドスティアーニ伯爵がイタリアを推した。一方結果として素晴らしい芸術家が多数育ちイタリア、フランスに留学している。

マッキャイオーリの1880年頃からの作風に日本の影響が急に見られるのは、フォ

ンタネージがイタリアに帰国して、彼から直接日本のことを知る機会があったからだと思われる。

1875年1月12日に横浜に上陸したイタリア人、エドアルド・キョッソーネは日本の紙幣造りと日本人の優秀な紙幣彫刻技師を育てるために来日した。 筆者の子供の頃に使ったことのある日本紙幣1円札、5円札、10円札、100円札はイタリア人のキョッソーネが日本で作ったものだという。

イタリア全権公使から造幣寮に依頼されたフィリップ・フォン・シーボルト像の石版画はキョッソーネによって1875年12月に完成し、「1876年江戸」と記されたシーボルトの子息からの礼状がキョッソーネに届いている。

ゲアエッセルの『日本回想録』にはエルメリンス博士なる人物が何度も登場し、彼の日本人妻のことが書かれているが、それがシーボルト縁の娘だという。

「有名なシーボルト博士の私生児で可愛くて美人の少女が彼と一緒に住んでいた。シーボルト博士についてはライデンが彼の美しい民族学上の資料を数々集めて持っている。 彼女の姉は三瀬という日本人の医者の元に嫁いでいた。 彼女の母お稲さんは彼

らと一緒に住んでいた。」とある。しかし、シーボルトの私生児はお稲1人。三瀬高子はお稲の子供で、シーボルトの孫にあたるが、お稲は高子1人しか産んでいない。

3.《2022年1月　図書館で　『幕末の女医　楠本イネ』（宇神幸男　現代書館）を見つけた。

中にシーボルトが再来日した時、16歳の女中しおに妊娠させ、まつねと言う女子を産んでいる。このまつねがエルメリンス博士と同棲していて、妊娠したが子供は死んだと書かれていた。まさか、再来日時、同行したシーボルトの長男と同じくらいの子に子供を産ませたとは考えてもいなかった。そして、高子とまつねが姉妹ではなく、稲とまつねが異母姉妹と言う。『蘭人工師エッセル　日本回想録』79頁に記されている高子の母お稲とおまつが姉妹ということが正解だった。》

シーボルトの帰国後も長男アレキサンダーはそのまま日本に留まり、駐日英国公使館通訳官、オーストリア公使館通訳官を務め、1870年からは、日本の外務省に奉職して在ローマ・ベルリン日本公使館書記官として、1873年〜1874年にはローマにいた。シーボルトの次男ハインリッヒは1869年来日し、1872年駐日

オーストリア公使館書記官となり、1873年のウィーン万国博覧会ではフェ・ドスティアーニ伯爵同様、日本出品事務に大いに寄与した。お雇い外国人のイタリア人は少なかったが日本のために尽くした人物は少なくない。

1861年にシーボルトが帰国し、三瀬周三が投獄され、16歳の長男アレキサンダーは姉お稲と一緒に暮らしたと想像する。1862年に来日し維新後に大阪医学校を開設したボードファン博士が去った後、1870年にエルメリンス博士と三瀬は大阪医学校に勤務した。その前年1869年にはシーボルトの次男ハインリッヒが来日しているが、入れ替わるように長男アレキサンダーは1870年にはローマで日本公使館勤務となった。

このような人のつながりの中、1873年父エッシャーが来日してエルメリンス博士と親しくなるわけである。シーボルト一族、父エッシャー、フェ・ドスティアーニ伯爵、お雇い外国人の日本人妻たち。ドイツ、オランダ、イタリアと日本が繋がっている。

M・C・エッシャーの父が帰国する年1878年イタリア人画家フォンタネージも帰国する。フォンタネージは脚気で浮腫が出たため、3年契約を待たずして帰国することになった。彼は58歳で来日、西洋美術を何も知らない日本に大量の油絵の具他、

画材を沢山持ってきて、石膏デッサン、解剖学など、惜しみなく教えた。一方、彫刻家のラグーザはキョッソーネの忙しい時には大蔵省で手伝っている。建築家カペレッティは予科で幾何学や遠近法を教えた。工部美術学校には女生徒もいて日本初の男女共学国立美術学校だったが、7年間で終わる。

1877年フェ・ドスティアーニ伯爵が任を終えてイタリアに帰国する時には、明治天皇から17〜19世紀の日本絵画140点余りが下賜され、その作品リスト作成はキョッソーネに委ねられた。これらの美術品はイタリア・ブレッシャ市立美術・歴史博物館にフェ・ドスティアーニ伯爵寄贈として保存されている。

1898年キョッソーネはイタリアに帰国することなく日本で死去し、東京青山の外人墓地に眠っているが、彼の収集した膨大な日本美術品は、遺言によりジェノバの母校リグスティカ美術アカデミーに遺贈された。1905年キョッソーネ博物館が同校に開設されて、現在はジェノバ市が東洋美術館として日本美術のコレクションを所有している。

筆者は2007年7月にこの東洋美術館を訪問したが、素晴らしいコレクションだった。東京都庭園美術館館長の井関正昭氏によれば、浮世絵は3000点もあり、2001年にはその一部が里帰りして、兵庫県立歴史博物館で「キョッソーネ東洋美術館所蔵浮世絵展」が開催されている。

ゴンクール、林忠正やジークフリード・ビングなどの良質な浮世絵コレクションは、様々な競売によって散逸してしまったため、この東洋美術館のコレクションは今やヨーロッパ最大の浮世絵コレクションと言えるそうだ。キョッソーネは超一流の銅版画家であったから、多色刷り木版画である浮世絵に興味があるのは当然のことだ。広重は360点、北斎は180点と有名な浮世絵師は勿論のこと、あまり知られていない浮世絵師たちの作品も沢山ある。特に北斎とその工房の作品は充実している。

版画家を目指したM・C・エッシャーが自国オランダを離れ、なぜイタリアで制作したのかと私が疑問を持ったのは、イタリアに13年間も住んでいたのにモザイクの他はイタリア芸術の影響が彼の作品にさほど見られないからだった。ジェノバ市で公開された、この豊かな浮世絵コレクションを目にしたとすれば、M・C・エッシャーが浮世絵に触発された可能性は大いにある。M・C・エッシャーがいた頃のイタリアは、ルネッサンス以来の西洋美術もさることながら、日本美術との接触が大いに考えられる地だった。

今まで述べてきたように、幕末から明治にかけて日本とかかわったイタリア人たちによって、イタリアにおける浮世絵などの日本美術コレクションは実に充実していた。だからM・C・エッシャーはイタリアでも日本美術の中にいたと推察できる。マッ

キャイオーリのことも知っていたはずである。

遺品の浮世絵

　1991年札幌の『M．C．エッシャー展』のセミナーで「遺品のカバンの中に浮世絵があったので、あるいは浮世絵から影響されているかもしれない。」と聞いて、その写真をお願いした時、快く5枚の写真を送ってくださった。その中の国貞の女の浮世絵《當時高名檜席儘》をM．C．エッシャーの《猫》1920年と比べると、猫のすわっている縁側の縞模様の角度が同じであり、版画は逆に写ることを考えるとこれからの発想と思われる。また遺品の浮世絵の豊国《市川団十郎》には、縦書きの文字が入っている。他の3枚は、お面と解剖図のような写真だが作者不明である。

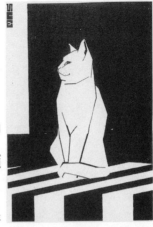

図-1 《猫》 1920年

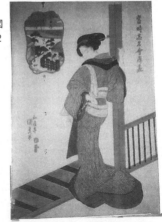

図-2 「M・C・エッシャーの遺品」(甲賀コレクション)

国貞《當時高名檜座儘》

2　恩師ド・メスキータとM・C・エッシャー

ド・メスキータの真四角の作品《鳥》1915年、影はなく浮世絵からの影響のようだ。M．C．エッシャーの《白い猫》1920年も真四角で制作されている。影はなく恩師ド・メスキータの影響を受けている。

1915年にデンマークの心理学者エドガー・ルビンにより、視覚認識の境界線はどちら側の図形に属するのか、つまり中央の花瓶と見えたのが次の瞬間には2人の向き合う顔に変わる「図と地」の反転図形の研究報告がなされ、これは1921年にコペンハーゲンにおいてドイツ語で出版された。マリアン・トイバは1974年にLE SCIENE (No.75) の中で、M．C．エッシャーの《八個の頭部》はこれからの発想であると述べている。これがこのルビンのパラドクスから生まれた作品なら、類似する作品がこの年に何点かあっても良いはずである。彼の恩師S．J．ド・メスキータのこの頃の作品に《母と子》(1922年?) という境界線を共有する作品がある。

32

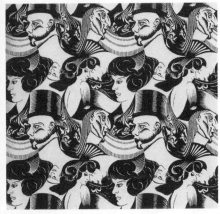

図-3《八個の頭部》1922年

3　《八個の頭部》1922年

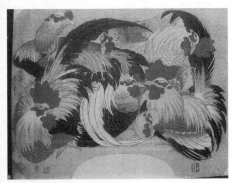

図-4《群鶏》北斎　1833年

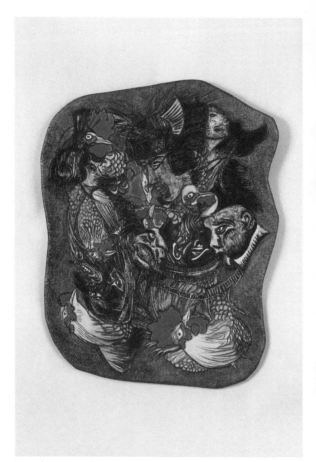

図-5《15個の頭部》喜井豊子　2009年

この1922年は学生最後の年で、M・C・エッシャー作品を語る上で最も重要な《八個の頭部》を制作した年でもある。錯視芸術と呼ばれるM・C・エッシャー作品ができるのは1936年以降のことで、イタリア時代は風景版画が多い。しかし、1922年のこの《八個の頭部》の中にはすでに錯視があって、これがどこからの発想かが問題だった。筆者は実は、《八個の頭部》と北斎の《群鶏》が似ていると思ったことから、M・C・エッシャーワールドに入り込んだのだった。

M・C・エッシャーの《八個の頭部》は、《八個の頭部》だけを彫ってある木版を連ねて摺っていて、画面を埋め尽くしているが、《八個の頭部》だけで比べて見る。北斎の《群鶏》は団扇絵だが団扇の頭の方を左にして立てると左下の鶏の上向きの黒い羽が《八個の頭部》の左下の男の髭の部分と重なり、その上の女性の背中とぴったり重なる。この女性の腕は鶏の羽でできているし、髪飾りは鶏冠のようだ。《群鶏》の中央から右側に向かっている白い羽と《八個の頭部》の中央右の逆さになっている男性の帽子のカーブが重なる。《群鶏》右上の尾羽と《八個の頭部》の真ん中の女性の髪が同じボリュームで重なる。《八個の頭部》の人間の目は異常につり上がって鋭く《群鶏》の目と比べると、どの眼も隣同士で使われている。そして、女の髪飾りは、

男の髪と頭と襟の境界線になり、シルクハットの境界線は、男の髭で作られている。筆者は、2009年に北斎の《群鶏》とM・C・エッシャーの《八個の頭部》を重ねた《15個の頭部》の制作を試み、その作業中にあまりにも重なる驚きで興奮したことを思い出す。

4 ゴッホとM・C・エッシャー

《帽子を被りタバコを加えた頭蓋骨》 1917年

ゴッホの《頭蓋骨》にタバコを加えさせ帽子を被らせたのではないか。

《ヒマワリ》1918年《青年と花》1918年

1918年（20歳）M・C・エッシャー《青年と花》（インク）を見ていると、1914年（M・C・エッシャー16歳）に出版された『ゴッホの書簡集』542番を思い出す。

「日本の美術を勉強すると、疑いも無く賢明な、哲学的な、そして智慧のすぐれた人間を見いだす。その男は何をして時間を費やしていると思う？　地球と月の距離を研究してか？　そうではない。

ビスマルクの政策の研究か？　そうではない。たった一枚の草の葉を研究して過ごすのだ。

しかし、このたった一枚の草の葉が、彼をしてあらゆる植物を描くように導き、さらに四季を、田園風景の広がりのある情景を、動物を、そして人間を描くように至らしめるのだ。そのようにして、その男は人生を送る。そうしたことをすべて行うには人生は短すぎる位だ。これこそ、本当の宗教とも云えるものではないか？　それを日本人が僕らに教えてくれる。彼らは、彼ら自身が花であるかのように、自然の中に生きるのだ。日本美術を勉強すると、より明るく、より幸福にならざる得ないように思われる。僕たちの受けた教育や、伝統の仕事を無視しても、僕たちは自然に還らねばならない。」

とある。まるでゴッホにうながされ、青年エッシャーは花を観察しているようだ。

《生命力》１９１９年

エッシャーの初期の作品《生命力》はひまわりを描いている。「すでに１８９２年において光輪の頭冠を戴いたひまわりの図が不朽の名声を受けたヴィンセント・ヴァン・ゴッホその人を表していると理解できない人は殆どいなかった。」とヨープ・ヨーストンが言っているが、M．C．エッシャーの中でもゴッホとひまわりは結びついており、彼はゴッホがどのように日本美術を作品の中に取り入れたかを研究したと

思われる。

《頭蓋骨》1919年～1920年

エッシャーの《頭蓋骨》はゴッホの《頭蓋骨》1887年を版画にしたもので版画は逆に写ると考えると模写したともいえる作品である。

M・C・エッシャーの恩師S・J・ド・メスキータの《自画像》1917年にはゴッホの《自画像》の影響があるとフィレンツェのオランダ研究所で読んだことがある。山田智三郎氏の『ヴァン・ゴッホと日本』（国立西洋美術館『ヴァン・ゴッホ展』1976・カタログ25頁）で「…これは私よりも先にドイツのS・ヴィヒマン博士が指摘したことですが、ヴァン・ゴッホがやはりアルル時代から素描に用いはじめ、やがては油絵に応用している斑点やコンマ状の点を並べる方法や、短い線を細かく並べる描法は明らかに北斎の版画から習ったものです。北斎は、南画の点苔などに見られる点描や、樹法にある円点、梅華点、胡椒点といった筆法を巧みに版画に応用して、彼独特の点描法を発明しました。」とある。ゴッホが浮世絵から《自画像》を油彩で描き、その点描画から版画家が版画で自画像を制作する。エッシャーも木版

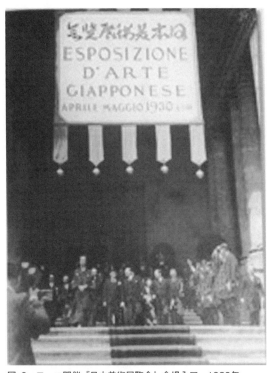

図-6　ローマ開催『日本美術展覧会』会場入口　1930年

画で《自画像》1923年を制作している。3枚並べると不思議なくらい筆跡が似ている。

「1928年5月9日から15日まで東京三越呉服店ギャラリーで『イタリア現代絵画展』が開催された。本展覧会はこれまで看過されてきたが、大倉喜七郎(1882—1963)が1930年にローマで開催した著名な『日本美術展覧会』企画の契機となった。日本に初めて現代絵画をもたらしたのは、軍人で政治家のエットレ・ヴィオラ(Ettore Viola 1894—1986)である。ヴィオラは、弱冠23歳で1917年11月のグラッパ山地戦線で頭角を現し、新生イタリア王国国王ウンベルトII世に『第1次大戦の最も素晴らしい金メダル受賞者』と讃えられた。1926年11月に国会でファシスト党提案の『国家防衛計画』に反対票を投じたヴィオラは、党の反感を買う。現代美術に関心の高かったヴィオラは、画家のカルロ・シヴィエーロ(Carlo Silviero 1882—1953)の助言を受け、250点以上に及ぶ現代作家の作品を預かって逃亡先のチリで展示即売会を催したが成功までいかず。1928年3月31日に横浜港に到着したヴィオラを出迎えたのは、イタリア大使代理レオーネ・ヴァルショット(Leone Weillschott 生没年不詳)であった。この来日でヴィオラは昭和天

皇に拝謁している。それに先立つ1920年には、イタリア国王ヴィットリオ・エマヌエーレⅢ世を介して、ローマ訪問中の皇太子裕仁親王に拝謁していたと、ヴィオラは横浜で会ったばかりのヴァイルショットに語る（Viora 1975: 85）。1928年に再開したヴィオラに昭和天皇の掛けた温かい言葉が、ヴァイルショットの残したイタリア語の翻訳で次のように伝わる。

「ローマであなたと知り合った後に、東京で再会できることを大変嬉しく思います。あなたが企画した近代絵画展が大成功を勝ち得たこと、及びこの展覧会が現在の日伊関係促進に一層寄与したことを、心から喜びたいと思います。日本滞在の素晴らしい思い出を、イタリアに持ち帰られるよう望みます」（イタリア学会誌第68号〈2018年〉石井元章）。

　2人は友人となるが、ヴァルショットこそイタリア政府代表として、1928年と1930年の2つの展覧会に公的色彩をそえる。事実、ヴィオラの個人的な展覧会は、この時点で『イタリア政府の計画』として朝日新聞に宣伝された。ヴィオラが東京に持ち込んだ二百数十点の作品は、皇室のお買い上げや、日本外務省、駐日イタリア大使館への寄贈を含めて、ほとんどすべてが売却され、展覧会は大成功であった。」

「東京の『イタリア現代美術展』の大成功にヴィオラはヴァルショットと通訳をした寺崎武男と共に、東京展の対なる事業としてローマで『日本美術展覧会』を開催することを発案する。その案に、昭和天皇の大嘗祭（1928年11月6日）に合わせて東京駐日イタリア大使として赴任したポンペオ・アロイージ（Pompeo Aloisi 1875―1949）が熱狂した。彼は、ローマ展に関わる全ての費用を負担すると公言した大倉喜七郎とも懇意になる。ヴィオラ宛の駐日イタリア大使館からの書簡は、1928年7月末までヴァルショットが発信し、同年12月以降は、イタリア大使アロイージに代わる。1929年6月18日のヴィオラ宛のアロイージの書簡は、ローマ展がイタリア政府の認可を得て、国家レベルの交流に組み込まれたことを伝え、ヴィオラに大倉の費用で至急来日をうながした。同年9月末にヴィオラはサイゴン経由で来日したが、滞在の詳細は分からない。開会の15日前にファシスト党事務局長アウグスト・トゥラーティ（Augusto Turati 1888―1955）がムッソリーニに『もしヴィオラが実行委員長を続けるのなら、党の指導部は誰も展覧会のオープニングに参加しないだろう』。』と伝え統帥は事務局長に譲歩した。ヴィオラは、完全に排除され、ムッソリーニと大倉の国家レベルの行事に変わることになる。

全ての費用を負担した大倉喜七郎は、日本画を本来あるべき空間に展示することに

腐心した。工学博士の大澤三之助の設計になる『床の間』を日本で組み立てた後、一度解体し、5人の大工をイタリアに派遣して再度組み立てさせた。華道師範も同行させ会場に花を生けさせた。

「横長や縦長の日本美術が204点も日本風に飾られた大展覧会だった。展覧会の評判は次第に高まり、イタリア国内は元より、フランス、ドイツ、イギリス、アメリカからも4月24日〜6月1日までの間、76，207人の来場者がありムッソリーニの全面的支援を得て、展覧会は大成功に終わった。」しかし、この開会式に大倉喜七郎は出席していない。ヴィオラ発案の展覧会にヴィオラがいないことが関係しているのではないか……。

この1930年の『日本美術展覧会』がローマで開催された時、M．C．エッシャーは、ローマに住んでいた。当然のことだがM．C．エッシャーは足を運び、見たと思う。

実際1931年の夏に、オランダの実家　デン・ハーグで木版画家フォスコ・メースの元で本格的に木口木版を学んでいる。

《花》1931年

44

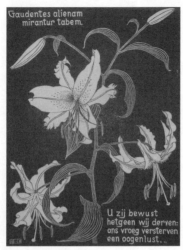

図-7《花》1931年

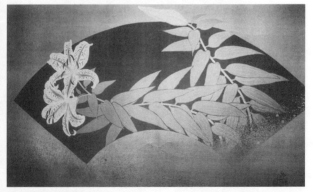

図-8《百合花》横山大観

２０２１年３月、やっと気がついたことがある。この《花》の中に、文字が入っていることだった。

Gaudentes alienam mirantur tabem, left上にあるこの文字はラテン語で、友人たちに聞くと、「満たされていては、別の素晴らしさにきづかず。」つまり、「油断大敵」と訳してみた。

U zij bewust hetgeen wij derven: ons vroeg versterven een oogenlust. は、オランダ語で、「自分は足りないと思っていないと、我々の目はすぐ死んでしまう。」つまり、「自惚れるな」「目を開く」と訳してみた。

M．C．エッシャーは、サインを縦に彫るなどして、画面に何らかの意味を持たせる時がある。ローマでの『日本美術展覧会』は、彼にショックをもたらしたに違いない。この後、作品が変化するのは感じていたが、この決意を今まで見逃していた。

『日本美術展覧会』の総代は、横山大観で彼は、10点以上出展しているし、この展覧会のために描いた《夜桜》は大作である。その大観は、この時《百合花》団扇絵も出品している。

２０１７年３月、この時のカタログを見たいと、ローマの日本文化会館に問い合わ

せた。東京の国立博物館の資料館にある事が分かり、早速出掛けた。そのカタログは、3㎝×40㎝×60㎝ぐらいの上下巻を厚い箱で包まれて、両手で運ばれて来た。豪華な見たことのないカタログだった。手が震えた。名簿とこの《百合花》を含む作品4点をコピーして貰い資料館を後にした。

1929年に実家に滞在して、リトグラフをディーペリングに学んでいるのに、1931年に再度、実家で木版画を始めている。学生時代にゴッホが浮世絵に影響されたことを研究したように。この年、ゴッホが浮世絵の模写した絵をモチーフに制作している。

《ロッサーノ・カラーブリア》1931年
《ロッカ・インペリアーレ・カラーブリア》1931年

広重「名所江戸百景」の《亀戸梅屋舗》や《大橋あたけの夕立》をゴッホは油彩で模写しているが、エッシャーは真ん中に大きな木を入れた《ロッカインペリアーレ・カラーブリア》1931年と凸彫りで雨を表現した広重に習ったかのように、凹彫りで太陽光線を表現した《ロッサーノ、カラーブリア》1931年を制作している。

ゴッホは1886年パリに住むが『パリイリュストレ』誌に日本特集号が載ったの

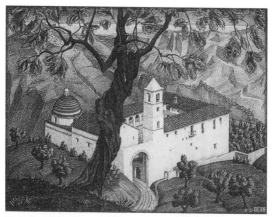

図-9 《ロッカ・インペリアーレ・カラーブリア》1931年

図-10 《花咲く梅の木》ゴッホ 1887年

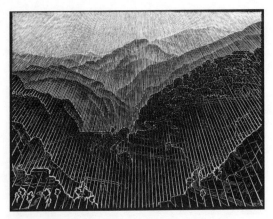

図-11 《ロッサーノ・カラーブリア》1931年

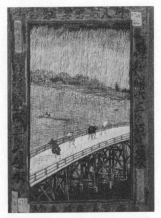

図-12 《雨の大橋》ゴッホ　1887年

も1886年でこの中に「張交絵」になって『日本の諺』が風刺漫画と一緒に載っている。ゴッホの《タンギー爺さん》《坐る女》《自画像》の背景に浮世絵を何枚か描いているがこれは張交絵ではなかろうか。ゴッホの《雲竜打掛の花魁》は『パリイリュストレ』の表紙の英泉の《花魁》を真中に配し、北斎の《蛙》ほか2点の浮世絵から竹や鶴を一緒に合成している。この日本特集号は林忠正がフランス語で執筆しているが、ヨーロッパに日本の文化を知らせた人として、1958年ジョルジュ・フーリエの言葉がある。「……林の誠実さ。故国の芸術に捧げ顧客に対する真実の友情、濃やかな心配り、彼の気品。鋭い才気。完璧なフランス語の能力。これらすべてがフランスと日本を近づけるのを大いに助けたのである。」

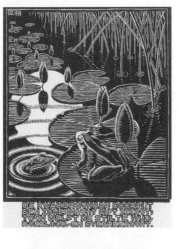

図-13 《カエル》1931年

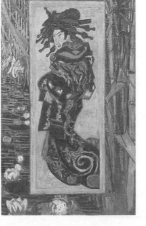

図-14 《英泉写花魁図》ゴッホ 1887年

50

M・C・エッシャー《カエル》1932年は、ゴッホの《雲竜打掛の花魁》の花魁をはずし、蛙と水面に映る月を入れて葦や睡蓮を強調したような構図である。

5　広重とM．C．エッシャー

《菊》1916年

現在わかっているM．C．エッシャーの最初の作品と広重の《菊》。菊は日本の花である。

《サン・フランチェスコ》1922年

広重の《がま仙人》の木の花や鳥の羽は、貝殻でできていてその名前を縦字で書いてある。それが、サインを縦にしたのではないか？　この年アッシジを旅しているので、アッシジのサン・フランチェスコをモチーフにして、サン・フランチェスコの肩にはがま仙人の肩のように鳥が乗っている。

《創世第1日・創生第5日》1925年～1926年

ローマに住み始めて、バチカンのミケランジェロの創世から影響された作品と思う

が、第1日目の構図、鷺の表現、第5日目の水中と水上の表現、影など描かずに浮世絵の表現に近い。

《中空の城》1928年
浦島太郎の話の様な作品。広重の亀と逆さ富士。

《花火》1933年
花火の位置、分割した花火が上がって落ちてくる煙まで似ている。

《アマルフィの海岸》1934年11月
《アマルフィの海岸》は、横山大観の近江八景《矢走帰帆》を思わせるところがあり、縦長の画面で空間を描き出そうとする工夫が見られ、「本当の芸術は遠近法ではできません。西洋のは見たままということで、東洋の霊性をだそうというのとは違います。」と横山大観の美学をM・C・エッシャーが知っていたような気さえする。

マッキァイオーリ

庭園美術館の「イタリアの印象派マッキァイオーリ」展2010年3月のカタログに、谷藤史彦氏が「マッキァイオーリ後期における浮世絵版画の影響」として著している中に、テレコマシィニョリーニ作《リオマッジョーレの聖地より》1881年—1899年と広重《六十余州名所図会　丹後天の橋立》が並べてあった。「鳥の目から描く日本の伝統的な構図で日本美術への精通振りを表すものである。さらに作品をよく見ると、前景部分と後景部分にそれぞれ別の視点をもつ、つまり俯瞰の視点と地上からの視点を持つ構図になっていて、近くは高い所から、遠くは正面からの視点となっている。それは、天の橋立を遠く高い視点から眺め、画面右下から左上に対角線上に伸びていく俯瞰構図で描いた《丹後天の橋立》に相似である。」とある。《アマルフィの海岸》にも同じ視点があり、対角線上に伸びていく俯瞰構図がみられ、美学を共有している。

M．C．エッシャーがローマに住んで2年後の1924年、フィレンツェのピッ

ティ宮殿の最上階に30室を使ったマッキァイオーリの展示室が開館し、貴重な作品が一堂に見られるようになった。

筆者は1977年〜1981年までフィレンツェ美術アカデミー絵画科に在籍した。ピッティには何度も足を運んでいる。勿論この展示室にも足を運んでいるが、不思議な感覚で見た覚えがあるだけで、イタリアに印象派のマッキァイオーリがあり、フィレンツェが発祥だったとは2010年3月まで知らなかった。1981年1月から美術史の卒業論文に向けてM・C・エッシャー作品と浮世絵を比較していた時、イタリアのあちこちで日本美術展が開催されていた。ウフィッツィ美術館では部屋中に長い絵巻物が飾ってあったのを見ている。

《貨物船》1936年

貨物船の絵を描くことを条件に運賃を無料にする交渉をして、スペイン旅行をしている。これは、船のどこにいても自由に描ける状態を手に入れた。良いアイディアだ。後日、12枚の版画を送付している。

《カターニャ・エトナ》1936年

帆を下ろした舟の向こうに山が見える構図は、広重にもある。

《空と水1》1938年

広重の《飛の魚　みのりさぐ》浮世絵には、水中と水上を同時に描いた作品がある。

《昼と夜》1938年

《明暗》喜井豊子2009年

喜井豊子の2009年《明暗》は、広重の《高輪の明月》、M．C．エッシャーの《昼と夜》を重ねたものである。双方とも鳥瞰図で、上空からの視点で街が描かれ、海岸線が一致する。鳥が三角を呈して飛んでいる様は同じだが、M．C．エッシャーは逆の動きをつけ《昼と夜》にした傑作である。又、北斎の「略画早指南」にはこうした鳥の描き方も載っている。

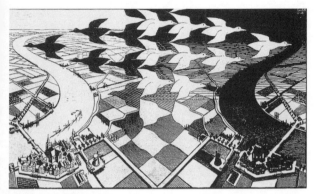

図-15 《昼と夜》1938年

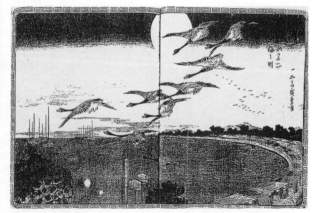

図-16 《高輪の明月》広重　1831年

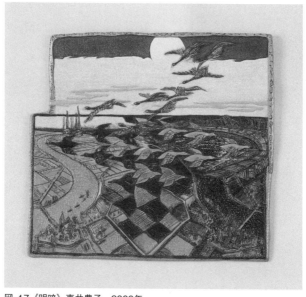

図-17《明暗》喜井豊子　2009年

6 北斎とM・C・エッシャー

《波》1917年

北斎の《おしをくりはとうつうせんのづ》は平仮名を横文字風に描いている。

《創世の第2日》1925年

北斎漫画《寄浪引浪》

《バベルの塔》1928年

北斎「富嶽三十六景」《本所立川》《バベルの塔》の上に人が何人もいる。水辺にこんなに高い石の塔が建てられるものか？《本所立川》は水路で木を運んできて木を積み上げているのに、この2つの作品に共通性を感じる。

《ガンジーのミイラ司祭》1932年

司祭が居眠りしている図で、北斎漫画初編のお坊さんが4人で木魚をたたいてお経を読む姿が、彼の目には眠くてアクビをしている姿に見えたのか？　と思うくらいに似通っている。

《エトナ山》1932年
1930年、1931年、1932年は同じ風景版画でも「エトナ八景」とでも名付けたいような作風になっていくが、この間M．C．エッシャーはゴッホを研究している。

《カルヴィ・コルシカ》1933年
《Calvi》は、北斎の《東海道程ヶ谷》の富士山を三角形の街に置き換えたような構図で、大きい松の実ができるイタリアの松とは違った日本風の松が描かれている。

《ピエトロ・ローマ》1935年
サンピエトロ寺院でM．C．エッシャーは、寺院内部のモザイク模様を描いている。
浮世絵の人物画は顔を除くと着物の柄でできているが、M．C．エッシャーもいわば

柄だけで画面構成している。クリムトの絵も柄だけで構成されてジャポニスムの影響を受けているが《接吻》など、柄をキラキラさせた美しい絵である。

《トンボ・蝶・キリギリス》

M・C・エッシャーは1936年に《トンボ》を制作し、少し後の1950年《蝶》を制作している。

2007年筆者がジェノバのキョッソーネ美術館を訪ねた時、木製の煙草ケースに出会った。その彫り模様は、トンボ、キリギリス、蝶で、北斎の「略画早指南」に掲載されたトンボ、キリギリス、蝶と同様の図であった。北斎は「ぶんまわし（コンパス）」と「桶定規（分度器）」で何でも描けると語った絵師だが、北斎の三つ割法とか北斎の黄金分割までであって、数学の嫌いだったM・C・エッシャーも北斎の「略画早指南」を利用することで数学的要素が生まれたのではなかろうか。

M・C・エッシャーは、数学が得意だったとは一言も言っていない。それどころか、彼の伝記には「中高一貫教育の数学で2年留年している。」と書かれている。工学を勉強する人は、形あるものすべてを、X、Y、Zの数式で表現できるというが、北斎の「略画早指南」には、「丸と三角と混雑の法」「蝶の割り描き方」「丸と三角を菱の

割りへ交えるの法」「トンボの描き方の割り」「キリギリス　菱の割りの内へ丸を加える法」などが図解で描法が示され、「細密の絵というとも此工夫をもてなるべし」と書かれている。M．C．エッシャーがこうした絵画指南に感化された可能性は高い。

《メタモルフォーゼI》1937年

1936年の《みの笠》も作図方法が北斎「略画早指南」にある。1937年の《メタモルフォーゼI》には、みの笠の人物がいて、横長の構図は絵巻物を思わせる。1930年にローマで開催された「日本美術展覧会」での横長の作品が、M．C．エッシャーに印象付けたと思う。

《メタモルフォーゼII》1939年～1940年

《メタモルフォーゼI》より横に長い作品で、絵巻物や着物の反物を思わせる要素が見られる。そこに描かれた市松模様は、日本の着物や帯に沢山ある柄であり、石川豊信《風呂上り》など浮世絵にも描かれている。その作品は、アムステルダムの郵便局の壁画としてタイルで埋められている。

《爬虫類》1943年

1935年3月、4月のM・C・エッシャー作品は爬虫類に移っていく、ふんころがし、キリギリス、蟷螂などもモチーフとなった。1935年7月M・C・エッシャーは、長男ジョージが、ムッソリーニ・ファシスト少年行動隊に強制編入されたのを機会にスイスに移る。

《三つの世界》1955年

北斎派の《魚の素描》の鯉を版画にするとエッシャーの鯉と同じ向きになる。北斎の《羅に隔子の不二》の様にクモの巣に葉がかかっている様子など、浮世絵には世界観を表現した風景が多い。

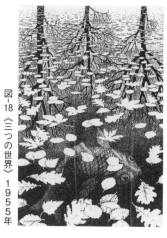

図‐18　《三つの世界》　1955年

図‐19　《魚の素描》　北斎派

《解放》　1955年
《翔》　喜井豊子2009年

　喜井豊子《翔》、北斎漫画10編に小さく載っている《群鷺》は何度も見ないと発見できないものだが、折り紙から飛び立つ鳥とエッシャーの《解放》は、非常によく似ている。又、《解放》は掛け軸のイメージがあり、下の部分の丸まっている様は、実際に掛け軸を掛けないと分からないことではないかと思える。

‖‖‖·‖·‖‖·‖‖‖‖‖·‖‖‖·‖‖‖‖‖‖‖·‖‖‖·‖‖‖‖·‖‖‖·‖‖‖‖·‖‖·‖‖‖‖·‖‖‖‖‖·‖‖‖·‖

ふりがな お名前		明治　大正 昭和　平成	年生　歳
ふりがな ご住所	□□□□－□□□□	性別 男・女	
お電話 番　号	（書籍ご注文の際に必要です）	ご職業	
E-mail			

ご購読雑誌（複数可）	ご購読新聞
	新聞

最近読んでおもしろかった本や今後、とりあげてほしいテーマをお教えください。

ご自分の研究成果や経験、お考え等を出版してみたいというお気持ちはありますか。

ある　　　ない　　　内容・テーマ（　　　　　　　　　　　　　　　　　　）

現在完成した作品をお持ちですか。

ある　　　ない　　　ジャンル・原稿量（　　　　　　　　　　　　　　　　）

名							
買上店	都道府県	市区郡	書店名				書店
			ご購入日	年	月	日	

本書をどこでお知りになりましたか?
1.書店店頭　2.知人にすすめられて　3.インターネット(サイト名　　　　　　　)
4.DMハガキ　5.広告、記事を見て(新聞、雑誌名　　　　　　　　　　　　　　)

上の質問に関連して、ご購入の決め手となったのは?
1.タイトル　2.著者　3.内容　4.カバーデザイン　5.帯
その他ご自由にお書きください。
(　　　　　　　　　　　　　　　　　　　　　　　　　　　　　　　　　　　　)

本書についてのご意見、ご感想をお聞かせください。
①内容について

②カバー、タイトル、帯について

弊社Webサイトからもご意見、ご感想をお寄せいただけます。

ご協力ありがとうございました。
※お寄せいただいたご意見、ご感想は新聞広告等で匿名にて使わせていただくことがあります。
※お客様の個人情報は、小社からの連絡のみに使用します。社外に提供することは一切ありません。

■書籍のご注文は、お近くの書店または、ブックサービス(☎0120-29-9625)、
セブンネットショッピング(http://7net.omni7.jp/)にお申し込み下さい。

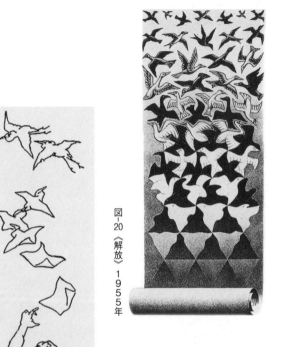

図-20 《解放》 1955年

図-21 《群鷺》 北斎漫画十編

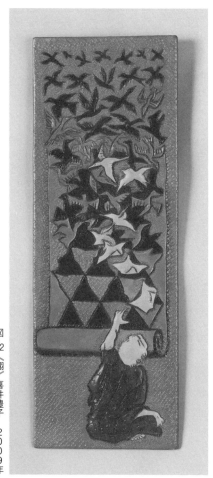

図-22　《翔》　喜井豊子　2009年

《均等な正則分割》1957年

M・C・エッシャーは、スペインのモザイク模様から影響されたと言っている。し

かし、浮世絵の中には、鈴木春信の《一本菊》の様に壁紙の柄、画面が柄でできてい

る作品が多い。

《上昇と下降》1960年

ライオネル・ペンローズの不可能な階段よりの制作とあるが、北斎漫画の盲人が繋

がって歩いている場面を想像する。

《滝》1961年

《滝》は、ロジャー・ペンローズの論文「不思議な三角形」からの発想と言われてい

る。しかし、北斎・諸国名橋奇覧《三河の八ッ橋の古図》の橋、富嶽百景《雲帯の不

二》の水車、富嶽百景《筧の不二》の滝を組み合わせると不思議なくらいM・C・

エッシャーの《滝》になる。

版画は彫った板と逆の画になる。

《デッサン》の図を版画にすると《滝》になる。

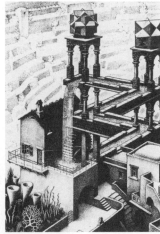

図‐23 《滝》 1961年

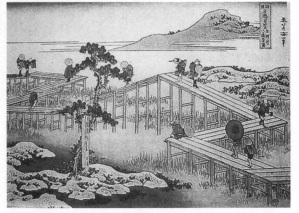

図-24 《三河の八ッ橋の古図》 北斎　1831年

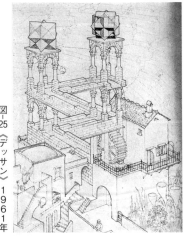

図-25　《デッサン》　1961年

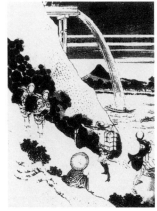

図-27《寛の不二》富嶽百景　北斎

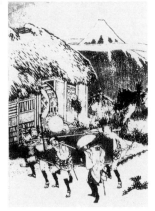

図-26《雲帯の不二》富嶽百景　北斎

《蛇》１９６９年

《蛇》は、エッシャー最晩年の作品。１９９１年の「Ｍ・Ｃ・エッシャー展」札幌のセミナーで、この《蛇》の印刷する様子をビデオで見た。Ｍ・Ｃ・エッシャー自らが、《蛇》の三分の一の版木を用いて赤いインクで摺っていた。使用しているこの蛇も、北斎の百物語《しゅうねん》の蛇の背中のカーブ、頭や尾が非常に似通っている。

図-28 《蛇》1969年

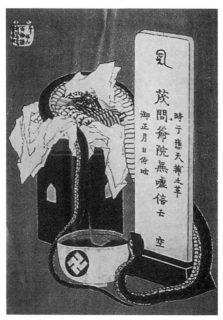

図-29《しゅうねん》北斎

7 レオナルド・ダ・ヴィンチとM・C・エッシャー

《描く手》1948年

M・C・エッシャーはレオナルド・ダ・ヴィンチを尊敬していたのに、あまり影響されていない。しかし、この《描く手》の角にダ・ヴィンチの素描と同じくピンが描かれている。そして、ダ・ヴィンチの手にゴッホの手の様にペンを持たせると《描く手》になる。

《物見の塔》1958年

1958年、数学者ロジャー・ペンローズが数学理論「ペンローズの三角形」を、ロジャーの父である遺伝学の教授ライオネル・ペンローズが「不可能な階段」の理論を発表したが、ロジャー・ペンローズは自分の論文のコピーをM・C・エッシャーに、「M・C・エッシャーの展覧会を見たことが論文に役立った。」と書き送った。

その頃、M・C・エッシャーは最初の不可能な版画1958年《物見の塔》を制作

中で、それは自己矛盾的で非論理的な構造を示すものだったが、ペンローズの論文に触発された彼はさらに、1960年《上昇と下降》、1961年には《滝》を制作した。これらの作品は、数学者やベトナム戦争末期のアメリカのヒッピーや若者たちの間に広がって有名になり、不可能な図形の創造とM．C．エッシャーが同義語のように見なされるようになってゆくが、不可能な版画はこの3枚しか作っていない。ダ・ヴィンチの《東方三博士の礼拝》のための習作の左側の柱が《物見の塔》の発案につながったと思われる。

8　M・C・エッシャーと日本美術

　1991年札幌で『M・C・エッシャー展』（西武五番館）が開催された時、毎日通って穴の開くほど見たことがある。作品が摺られた紙は和紙だった。繊維の長い和紙、厚手の和紙、薄い和紙、どれも和紙だった。インクが光っているのが気になって版画家に聞いてみると浮世絵の髪や帯は墨をそのまま使い、他は黒インクに墨を混ぜて摺るとのことだった。エドモン・ド・ゴンクール著『歌麿』の中に、「色刷りの『青桜絵本年中行事』には墨摺りのも、いくつか存在し、私はその一つを所蔵している。これは歌麿とその仲間たちが、色刷りの色彩を薄墨で試す為に摺らせた、数のごく限られた版本である。」とある。　和紙には墨が一番しっくりするわけだが、M・C・エッシャー作品の白黒は、日本のこのような墨摺りの版本や、書道から影響されていたかもしれない。　朱や青や緑の墨もあると言われ、M・C・エッシャーのスケッチで色試しの跡にそんな色があったのを思い出した。日本ではあまり見られない墨だと思っていたが、1904年5月11日にデ・レイケは、次男のピエットがアムステルダ

ムで日本や中国の雑貨店を経営しているので、息子の近くにいたいとヒエフェルスムに引っ越している。この時M・C・エッシャーは6歳、1913年にデ・レイケが亡くなる時は15歳になっている。その頃には家族全員が知り合いだっただろうから、M・C・エッシャーがピエットの店から和紙や墨、日本製品や中国製品を調達することは簡単だったはずである。

　M・C・エッシャーの作品から多数の人が触発されて色んな分野を極めている。私もM・C・エッシャーを調べているうちに歴史を学んだ。だから、彼の作品はそれだけで価値がある。でも、彼の父G・A・エッシャーが明治の初期に日本に5年間もいたのに、日本文化のことは何も語られない。私は、1981年の卒業論文として色んな人に紹介したし、「M．C．エッシャーとジャポニスム展」を何度も開いた。オランダにも行ったし、出版社や学会、マスコミや大使館にも送った。なぜ、取り上げてもらえないのか？　不思議で仕方ない。もう43年。日本人が、ゴッホやM・C・エッシャーに熱狂するのは、彼らの中に日本があるからに他ならない。日本人の昔からの感性に刺激されるのだ。日本人はもっと自信を持ったほうがいい。この様な四季の美しい国。海の幸、山の幸、そして、美味しい水。本当に恵まれている。私は、日本に

生まれたことを心から誇りに思う。

M・C・エッシャーの来歴

この版画家の来歴と作風の変遷を概観してみると以下のようになる。

M・C・エッシャー（Maurits Cornelis Escher）は、1898年6月17日・レーウバルデンで名門貴族の家に生まれた。中高一貫教育の学校に入るが、数学が苦手で2年留年をしている。しかし、週2時間の美術の時間は好きで、ヴァン・デル・ハーゲン先生にリノリウムカットを習った。父は彼を建築家にしようとハールレムの建築装飾デザイン学校に通わせたが、M・C・エッシャーの強い希望でグラフィック・アートに変更する。そこで、版画の大家だったサミュエル・ジェスラン・ド・メスキータに高度で熟達した版画の作り方を学んだ。1921年のイタリア旅行をきっかけに、1922年から1935年までイタリアに住んで、その間結婚し3人の子供をもうける。毎年春になると画家仲間と徒歩で2ヶ月間の旅に出かけ沢山のスケッチをして帰り、それを基に冬に版画にするという生活で、沢山の風景版画を制作した。これは東

海道五十三次など、浮世絵師達の制作方法である。イタリアの政治情勢が悪くなって
1935年、妻イエッタの実家スイスへ移ったが、白一色のスイスでは風景版画は描
けず内面を表現する版画へと変わっていく。1936年のスペイン旅行で、アルハン
ブラ宮殿のモザイク模様より強烈な衝撃を受ける。1937年から1945年は視覚
平面をタイル張りに埋める作品が支配するようになって、モザイク模様の図形を何百
点も制作した。この間の1938年「昼と夜」、1943年「爬虫類」と傑作ができ
る。1946年から1956年は遠近法による版画や無限の概念による作品が生み出
された。

1969年の「蛇」が最晩年の作品で、M．C．エッシャーは1972年、ラーレ
ンの高齢芸術家用共同住宅で死去した。

M.C.エッシャー　プロフィール

1898年	6月17日　オランダのレーウヴァルデンで末子として生まれる。父、G.A.エッシャーは水力学技術者。
1903年	アルンヘンに移転。
1911年	アルンヘンの中学校時代、週2時間の美術の授業で、ヴァン・デル・ハーゲンからリノリウム・カット（版画）を習う。決して優秀な生徒だった訳ではなく、2回留年する。
1919年 ～	ハールレムの建築装飾美術学校に入学、ヴォリンクのもとで建築学を専攻。
1920年	数ヶ月後、父の了承を得て、グラフィック・アート科に移籍、ポルトガル出身のS.J.ド・メスキータに師事。木版技術を短期間のうちにマスター。
1922年	春　同校卒業。イタリアに渡る。 秋　スペイン旅行、その後イタリアに戻り、シエナに下宿する。ここで最初のイタリア期の木版を制作。
1923年	春　ローマに移転。その後1935年まで、毎年春には、2ヶ月間の徒歩スケッチ旅行を企て、冬にその中より秀作を版画にする生活が続く。
1924年	ロシア人イェッタ・ウミケルとヴィアレッジョで挙式。 新婦の父はスイス人でロシア革命以前はモスクワ郊外で絹紡績工場を経営。新婦とその母は、アマチュアとして絵を描いていた。2人は結婚後、イェッタの家族と共に、ローマ郊外のモンテ・ヴェルデに住む。
1926年	ヴィテルボ近郊旅行。第1子ジョージ誕生。アパートの2つの階を借り、アトリエを作る。
1927年	アブルッチ地方の北部旅行。
1928年	コルシカ旅行。
1929年	アブルッチ南部（カストロバルバ）旅行。
1930年	イタリア半島南西端のカラーブリア地方旅行。
1931年	ナポリの南、アマルフィ海岸旅行。
1932年	カルガーノ及びシチリア北東部旅行。
1933年	コルシカ再旅行。
1934年	アマルフィ海岸再旅行。
1935年	シチリア再旅行。同年、ファシズム台頭でイタリアを離れる。 7月スイスのウークス館に移る。親しんで来た南部イタリアとは全く違う雪地獄のこの地では、芸術的インスピレーションは得られず。
1936年	5～6月　スペイン旅行（最後の研究旅行）。グラナダに3日滞在してアルハンブラ宮殿やモスクの回教モザイクの模写を行う。コルドバにも渡る。
1937年	戦争の危機がせまり、故郷に近いベルギー・ブリュッセル近郊のウッケルに移転。
1939年	エッシャーの父、96歳で死去。
1941年	故国オランダに帰り、バールンに定住。これ以降、作品数も増えて行く。
1951年	89枚の版画を5,000ギルダーで売る。
1954年	338枚の版画を16,000ギルダーで売る。
1962年	大手術を受けて、創作活動が一時停止。
1968年	デン・ハーグ市民美術館で大規模な展覧会。その後世界各地で開かれる。
1969年	《蛇》を発表、本人自身に何ら衰えの無い事を証明。
1970年	オランダ北部ラーレンに移転、ここの高齢芸術家の共同住宅、ローザ・スピア・ホームに入る。
1972年	3月27日　同ホームで死去。

M・C・エッシャー　参考文献

1 永田生慈『北斎漫画』1〜15（1編〜15編）岩崎美術社　1987

2 永田生慈『北斎の絵手本』1〜5　岩崎美術社　1987

3 永田生慈『北斎の絵手本挿絵』1〜5　岩崎美術社　1987

4 高橋克彦『浮世絵ミステリーゾーン』講談社　1991

5 高橋克彦『浮世絵鑑賞事典』講談社　1987

6 瀬木慎一『画狂人北斎』講談社　1973

7 北海道新聞社／北海道美術館・日本浮世絵協会『葛飾北斎展』北海道新聞　1969

8 稲垣進一『江戸の遊び絵』東京書籍株式会社　1988

9 奥平英雄『絵巻再見』角川書店　1987

10 吉田漱『浮世絵の基礎知識』雄山閣　1987

11 国立西洋美術館学芸課『ジャポニズム展JAPONISME』国立西洋美術館他　1988

12 北海道新聞社『歌麿展』北海道新聞社　1972

13 北海道美術館 『浮世絵の美 200年』 北海道美術館 1968

het Rijksmuseum 『Vincent Van Gogh』

14 Rizzoli 『Van Gogh』 Rizzoli 1977

15 国立西洋美術館 『ヴァン・ゴッホ展』 1974

16 NHK取材班 『ゴッホが愛した浮世絵』 東京新聞・中日新聞 1976

17 NHK取材班 『ゴッホが愛した浮世絵』 NHK出版 1988

18 Rizzoli 『GOGH 1』 集英社 (日本語版) 1954

19 Rizzoli 『GOGH 1』 集英社 (日本語版) 1954

20 Rizzoli 『GOGH 2』 集英社 (日本語版) 1954

21 井関正昭 『イタリアの近代美術』 小沢書店 1989

22 M・C・エッシャー 岩崎達也 訳 『M・C・エッシャー数学魔術の世界』 河出書房新社 1976

23 Ambasciata olandese 『M.C.ESCHER』 De Luca.Editore.r.l. 1978

24 LE SCIENZE (NO75) Novembre 1974

25 ブルーノ・エルンスト 板根巌夫 訳 『エッシャーの宇宙』 朝日新聞社 1983

26 J.L.Locher 『Il Mondo di Escher』 GARZANTI 1978

27 瀬木慎一 『M.C.ESCHER エッシャー展』 読売新聞社 1981

M・L・トイバ 原著 『エッシャーはなぜ不思議な世界を描いたのか』 日経サイ

82

28　甲賀正治　『MESSAGE FROM M.C.Escher（1〜4）』KOHGA COLLECTION　エンス社　1983　1986

29　岡畏三郎　『浮世絵大系　北斎』集英社　1975

30　山口桂三郎　『浮世絵大系　写楽』集英社　1975

31　菊池貞夫　『浮世絵大系　歌麿』集英社　1975

32　山口桂三郎　『浮世絵大系　広重』集英社　1975

33　『G.C.Argan L'arte moderna 1770/1970』Sansoni　1975

34　定塚武敏　『海を渡る浮世絵—林忠正の生涯—』美術公論者　1981

35　朝日新聞日曜版　『世界の名画の旅3』朝日新聞　1989

36　R．L．ビセッキー　『モードのイタリア史』平凡社　1987

37　『MICHELANGELO Architettura, Pittura, Scultura』BRAMANTE EDITRICE, 1964

38　お札と切手の博物館　『お雇い外国人エドアルド・キョッソーネ没後100年展』大蔵省印刷局記念館　1997

39　モーリス・ブロール　西村六郎　訳　『オランダ史』白水社　1990

40 岡畏三郎『太陽浮世絵シリーズ・北斎』平凡社 1975

41 島本脩二『視覚の魔術師 北斎』小学館 2002

42 樺山紘一／森田義之『名画への旅 春の祭典 初期ルネッサンスII』講談社 1993

43 木村重信／鈴木道剛『名画への旅 光は東方より 古代II・中世II』講談社 1994

44 上林好之『日本の川を甦らせた技師 デ・レイケ』草思社 1999

45 佐治敬三『オランダ美術と日本──1680〜1991』サントリー美術館 1991

46 金井圓『近世日本とオランダ』放送大学教材 1993

47 木村尚三郎『レオナルド・ダ・ヴィンチ』集英社 1993

48 G・A・エッシャー『蘭人工師エッセル日本回想録』福井県三国町 1990

49 井関正昭『画家フォンタネージ』中央公論美術出版 1964

50 東京新聞『19世紀オランダ絵画展』大塚巧芸社 1979

51 フランチェスカ・ディーニ『イタリアの印象派マッキャイオーリ』読売新聞社美術館連絡協議会 2009

52　リア・ベレッタ『キョッソーネ再発見』財団法人印刷朝陽会　2003

53　北海道美術館『イタリア美術の一世紀展（1880―1980）』印象社　19
82

54　アル・セッケル『錯視芸術の巨匠たち』創元社　2008

55　東京庭園美術館『フォンタネージと日本の近代美術』財団法人東京都歴史文化財
団　1997

56　ドナテッラ・ファイッラ『キョッソーネ東洋美術館所蔵浮世絵展』神戸新聞社

57　滋賀県立近代美術館『近代日本の美』北海道美術館
2001

58　エドモン・ド・ゴンクール　隠岐由紀子訳

59　THE MIRACLE OF MC.ESCER　イスラエル博物館所蔵『ミラクルエッシャー
展』

60　鈴木重三『太陽浮世絵シリーズ・広重』平凡社　1975

61　柳町敬直『北斎・視覚の魔術師』（週刊・日本の美をめぐる）小学館　2002

62　『近代日本の美』（滋賀県立美術館所蔵品によるカタログ）1990

63　S.H.Levie『Vincent van Gogh』伊・フィレンツェ・オランダ研究所　1981

64 『S. JESSURUN DE MESQUITA』伊・フィレンツェ・オランダ研究所　186
8～1939

65 ウィルヘルム・ウーデ『ゴッホ』アートライブラリー8

66 『日本美術展覧会』記念図録　伊・ローマ　1930

67 『大倉集古館の名宝』（カタログ）北海道近代美術館　2007

68 『日本の国宝』近畿京都

69 内藤正人『歌川広重・もっと知りたい』

70 菊地康介『画本虫撰』講談社メチエ

71 浅野秀剛『写楽　in　大歌舞伎』

72 田生慈『北斎絵事典・完全版』2011

73 パトリシア・エミソン『レオナルド・ダ。ヴィンチ』アートライブラリー

74 ビエルルイージ・デ・ヴェッキ／ジャンルイージ・コラルッチ『La Cappella Sistina』

75 『広重・名所江戸百景』集英社

76 安村敏信『解体新書美人浮世絵』世界文化社　2013

77 『世界美術大全集　イタリア・ルネッサンス1』小学館

図版の出典

1　「Il mondo di Escher」J.L.Locher（GARZANTI）

図—3　《八個の頭部》　1922年　作品7　32・5cm×34cm

図—9　《ロッカ・インペリアーレ・カラーブリア》作品34　23cm×30・5cm

図—11　《ロッサーノ・カラーブリア》　1931年　作品45　24cm×30・9cm

図—15　《昼と夜》　1938年　作品102　39・3cm×67・8cm

図—18　《三つの世界》　1955年　作品207　36・1cm×24・7cm

図—20　《解放》　1955年　作品200　34・5cm×23・5cm

図—23　《滝》　1961年　作品258　37・8cm×30cm

図—25　《デッサン》　1961年　作品255　17・5cm×17・5cm

図—28　《蛇》　1969年　作品270　50cm×44・5cm

2　「THE MIRACLE OF ESCHER」イスラエル博物館所蔵「ミラクルエッシャー展」

図—7　《花》　1931年　作品73　18cm×13・5cm

7　「北斎」　岡畏三郎　1975年　平凡社（太陽浮世絵シリーズ）

図—26　《雲帯の不二》　北斎　「富嶽百景」　49p

図—27　《寛の不二》　北斎　「富嶽百景」　54p

図—29　《しゅうねん》　北斎　「百物語」　81p

8　「北斎漫画・二・六編〜十編」　永田生慈　1987年　岩崎美術社

図—21　《群鷺》　北斎漫画十遍　261p

9　「甲賀コレクションのエッシャーの遺品のカバンにあった浮世絵」

図—2　国貞　《當時高名檜席儘》

10　「筆者制作作品」

図—5　《15個の頭部》　喜井豊子　2009年

図—17　《明暗》　喜井豊子　2009年

図—22　《翔》　喜井豊子　2009年

図版は以上の本から使用し、加工（コラージュ）しました。

9 English sentence

translators Tsukuo Arimoto
Benjamin Hirt

M.C.Escher is Japanism

「Ah! He is the one who paints surreal drawings, isn't he?」 are most likely the words you'll hear when people talk about the famous Dutch artist M.C. Escher. His artworks hold a special place in the art book Great master of painting – A collection of masterpieces of the world 20 famous optical illusionists.

Rather than an analysis on M.C.Escher as a great master of trompe l'œils and optical illusions, this paper is an attempt to study the Japanese influence on his

work, known as Japonism, that he inherited from his father G.A. Escher, who had been employed as a foreign engineer by the government of the Meiji era.

In the last pages of Memories of Japan written by G.A. Escher, one can find a letter written by M.C Escher's eldest son, George, addressed to Mr. Iwao Sakane of the Asahi Shinbun (a Japanese newspaper): « My grandfather's home in The Hague is full of so many souvenirs from his days in Japan as embroidery of silk, refined models of Japanese houses, boxes of vermilion, ink tablets, swords and small sculptures. When I was a child, I was very attracted to them. While he allowed me to look, he never allowed me to touch ».

In the light of above, one can be confident to say that Japonism influenced M.C.Escher.

1. M.C. Escher's personal history

In the following section, we will look at M.C.Escher's personal career and evolutions of the characteristics of his work.

On June 17, 1898 M.C.Escher was born in a noble family in Leeuwarden in the Netherlands.

He attended a unified middle and high school, but due to his weakness in mathematics, he repeated two years. However, he loved the art lessons he had twice a week where he learned linocut printing from F.W. Vander Haagen.

M.C.Escher's father who wanted him to enter the Haarlem School of Architecture and Decorative Arts, assent to his son strong will to pursue lessons in graphic arts only.

He studied sophisticated and proficient ways to make prints by a Portuguese teacher, S.Jessurun de Mesquita.

With a first trip to Italy in 1921, he decided to settle there from 1922 until 1935, where he got married to Yetta and had three children. Every spring, he went on a

walking tour with his artist friends for two months and made many sketches, produced many woodcuts of landscape that he would carve during the winter season.

In 1935 the political climate in Italy became unacceptable for M.C.Escher, therefore he moved to his wife's house in Switzerland. There, he could not draw the landscapes he was used to because everything was always covered in white snow. At this point, he began to become more inner in his art.

Travelling in Spain in 1936, he was very inspired by the mosaics in Palacio de la Alhambra.

From 1937 though 1945, he produced hundreds of pieces of art that were mostly made up of tiles and mosaic patterns. Meanwhile, he produced « Day and Night » in 1938 and « Reptiles » in 1943, two of his masterpieces.

From 1946 through 1956, he produced works exploring the technique of perspective and the concept of infinity.

In 1958, Sir Roger Penrose, mathematician, announced the mathematical theory of « Penrose Triangle » and his father Lionel Penrose, professor of genetics, announced

the mathematical theory of « Impossible stairs ».

Roger Penrose sent his thesis to M.C. Escher saying that « seeing M.C.Escher's exhibition was useful to his thesis ».

At that time, M.C. Escher was producing "Belvedere" (1958), first mathematically impossible graphical art, composed of self-contradictory and illogical structures. Triggered by Penrose's theory, M.C.Escher produced more of those with « Ascending and Descending » in 1960 and « Waterfall » in 1961. Those works began to spread and became famous among mathematicians, American hippies and young men at the last stage of the Vietnam War.

Although creation of impossible sketches and the name of M.C.Escher seemed to be synonyms, he only produced three woodcuts of that kind. « Snakes » in 1969 was the last work of his life and he died in 1972 at the Rosa Spier Huis in Laren, a retirement home for artists.

2. M.C. Escher's father (G.A.Escher ,after write GAEsser) a foreign advisor employed by the Japanese government

GAEsser was one of the many foreigners employed by the Japanese government during the Meiji Era to contribute to Japan development.

In 1872 (Meiji 5), when GAEsser was 29, he came across, in a scientific journal, a paper written by a Dutch, Geets, called Japan Chronology, Japan in 1869, 1870, 1871: « Old Daimyo's residences were destroyed, and buildings of European style were being built. The Ministry of Public Work of Japan scheduled to build a Faculty of Engineering following the example of The Royal Academy of Holland, and to invite engineers from Holland to instruct students here. Dutch engineers of hydrography were highly popular … etc. » Aroused by this article, GAEsser made up his mind to go to Japan in 1873 (Meiji 6) . GAEsser, as the class-first civil engineer, Johannis de Rijke, as the class-fourth civil engineer went to Japan. They became intimate both publically and privately.

From March 1874, GAEsser started living together with his Japanese wife,

Omatsu.

After his retirement, he wrote from 1910 to 1912 about his five years in Japan in his Memoirs of Japan. This memoir was written in Dutch. M.C.Eschers oldest son George, translated it into English and Mr.Toshio Juro of Mikuni Town (Fukui prefecture) with the assistance of Yasuo Itoh, professor of the Hanazono University, put it in Japanese. This book was published in Mikuni town in 1990.

Things that he brought back home from Japan are written in it: « The presents from the governor of Tottori Prefecture and from noted persons were a writing box crafted 300 years ago inlaid with natural stones, a inkstone cases, a short sword with a gold and bronze engraved handle in its lacquer sheath, and, a desk with a drawing of a bat in the moonlight in enamel. I still possess these four things Later, I presented to professor Donders a watercolour of a beautiful scenery from a dormitory drawn in blue and yellow The first industrial exhibition (from the 8/21/1877 for 102 days) was held at Ueno park. We bought several flower vases of cloisonné ware We transferred some construction's design specifications from the Department of Interior of Holland to the library of the Public Works Bureau of

Japan. In return, we were presented with a lacquered letter box and an inkstone case We have those, now a member of my family is using it . I was presented by officials I worked together with at the Bureau with a folding fan made in Kyoto and a necktie made of silk, decorated with embroidery of gold. They are now hung on the sliding door of the living room.»

For the 10th anniversary of the Ryusho primary school opening in Mikuni Town (restoration of the Ryusho primary school designed by GAEsser), « M.C.Escher parents and children exhibition » was held. Beautiful landscape a pencil sketch by GAEsser was in the pamphlet. One can easily imagine that GAEsser who drew such pictures have brought home some Japanese Ukiyo-e and works of art.

GAEsser route for his homecoming voyage was given in « Memoirs of Japan ». He went in Singapore, Batavia (current Jakarta), Alexandria, Cairo, Napoli, Rome and Florence. However, the description of his trip in « Memoirs of Japan » stops at Batavia and the following parts were in possession of Mr Yoshiyuki Kanbayashi [10] .

GAEsser landed in Napoli where he saw frescoes of Pompei in the National Museum, enjoyed theatrical performances at night, went to the aquarium and

climbed the Mount Vesuvius. In Rome, he went to the circus, on the next day to the Pantheon, the Jupiter temple, some museums, amphitheatres and even to the Vatican museum. In Florence, not only he enjoyed sightseeing but also the Galleria Degli Uffizi, the Galleria Pitti, Michelangelo's open-spaces and some museums surrounding the centre of the town.

Judging from the route of his journey, we can imagine that GAEsser was rather interested in art.

In that year 1878, Paris World Fair was being held. This fair, with the presence of a Japanese pavilion, had been a considerable boost to the influence of the Japanese style in European impressionism among other things.

On his way home, GAEsser met friend in Paris and visited the Paris Expo.

At this time, Van Gogh's brother, the art dealer Theo, worked there. Van Gogh had not come to Paris where his brother Theo lived until 1886, year when the last impressionist exhibition was held. Until then, Van Gogh had been painting some dark pieces such as "The Potato Eaters", but thanks to his visit to Paris, he saw the trend of Japonism in art. His study on Ukiyo-e forged a new style of his own. In

fact, Van Gogh who came of the same town than M.C.Escher was an important painter for M.C.Escher's art.

By the time M.C.Escher became interested in prints, Van Gogh was already famous, and M.C.Escher was also studyingVan Gogh. Furthermore, M.C.Escher's teacher, the printmaker S.J. de Mesquita also studies Van Gogh and Ukiyo–e. M.C.Escher had been in contact with Japonism in the Netherlands ever since he was born, including his father GAEsser, his teacher the printmaker S.J. de Mesquita, and the painter Van Gogh.

3. Johannis de Rijke

GAEsser left Japan after 5 years but J. de Rijke, worked there for another 25 years.

Even though GAEsser is in the Netherlands and De Rijke is in Japan, the two

communicate through letters and report on their current situation.

"At the end of August, I received the visit of two Japanese engineers from the Public Work bureau of the Department of the Interior, who both were introduced me by de Rijke. One of them was a professor at the Engineering Department of the Tokyo School. Therefore, in writing the invitation letter, I arranged the opportunity for them to encounter Dutch engineers who worked for the Public Work bureau of Netherland. I received thanks letter from both of them, one written in French from Berlin and another one written in English from Amsterdam."

In 1893 (Meiji 6), 20 years after his coming to Japan, de Rijke made his eldest son (21 y/o), second son (19 y/o), second daughter (17 y/o) and his fourth son (13 y/o) returned to Holland. Escher's family doctor in Amsterdam, Dr Demplat took responsibly for the care of the children.GAEsser visited them in February 1893 and sent Rijke a letter relating how things were doing.

We can understand that de Rijke and GAEsser were tied up with intimate bonds even after GAEsser's return to his home country.

In 1898, when de Rijke returned to Holland, M.C. Escher was born.

On the 11th of May 1904, de Rijke moved to Hilversum so as to live closer to his second son, Pietto, who was running a variety store of Japanese and Chinese goods in Amsterdam.

For his works, M.C.Escher used lots of Japanese papers, with long, thick or thin fibers. It must have been easy for him to get them at Pietto's shop and also China ink and other things from Japan and China.

De Rijke died in Hilversum on the 20th January.

On the 23th of January ,G.A.Esser went from his home in Arnhem to the Zofrit Cemetery in Amsterdam and read his eulogy at the coffin where he had been an irreplaceable friend for 40 years."We left for Osaka at the end of July 1873,and lived there until May 1876,working together at the same job.From 1876 to 1878 we moved to other places.Although we didn't see each other that often, both after left Japan and when he returned to Japan and was active in the Netherlands,De Rijke shared rare experiences with me Japan. I would like to express my since gratitude to him for the assistance he extended to me when l encountered difficulties, and for the cordial friendship that followed."

GAEsser passed away on June 14, 1939 (age 96), but in his memoirs, which he had been writing until just before his death, he lovingly described De Rijke's hard work in a foreign country.

4. Other foreign advisors in Japan employed at the same time than GAEsser-Fontanesi,etc.

According to the catalogue of the « Macchiaioli exhibition of Italian Impressionism » held at Tokyo Garden Art Museum in March 2010, the Macchiaioli were a group of young Italian painters who used to get together at the Michelangelo caffè in Florence. They escaped the conventions taught by the academies of art and came to prominence a few years earlier than impressionists. Telemaco Signori, Cristiano Banti, Vincenzo Cabianca… all these young painters had in common a respect for Antonio Fontanesi who they met in Florence in October 1861.

As an artist, Fontanesi was employed at Ueno School of Works and Arts in 1876.

104

He came to Japan together with the architect Giovanni Cappelletti and the sculptor Vincenzo Ragusa. Their successors were also Italians and left their footprints on Japanese modern art.

At that time, prime minister Hirobumi Itoh was responsible of the recruitment of foreign advisors.

In the summer of 1877, he received a letter from his mother telling him that his uncle David Escher and his younger brother Arnold had passed away and that she wanted him to return to Holland as soon as possibles he decided to return to Holland.He retired on March 2, 1878, and just as he was preparing to Holland,Toshimichi Okubo,the most powerful person in the government, was assassinated and Hirobumi Ito took office.

Prime Minister Hirobumi Ito was good at English and good at diplomacy. GAEsser will host a grand farewell party for Hirobumi Ito. As a thank you for the many gifts, he donated 398 reference books that he had brought from the Netherlands. GAEsser was also asked by Ishii, the herd of the Civil Engineering Bureau, to select two Dutch engineers, which he accepted.

One is GAEsser's successor, and the other is an engineer who is going to Hokkaido. Discussions have been made with the Dutch government to appoint Takeaki Enomoto,the Japanese minister stationed in St. Petersburg,as an advisor. That's what he said.

Takeaki Enomoto and Noriyoshi Akamatsu went to study in the Netherlands in 1862 in order to receive the warship Kaiyomaru that the Shogunate ordered from the Netherlands. The two met in 1863 when GAEsser was working as an assistant foreman for the state railroad in New Deep.

GAEsser's memories of Japan pages 198 and 199,state that in early February 1878,he met Japanese rear admiral Noriyoshi Akamatsu at Demes's place. He wrote that he had known him since he was studying naval matters in New Deep.

Munder, a graduate of Technical University of Deffurt, has been chosen as GAEsser's successor. Levret, a professor of hydraulics, first met De Rijke at a construction site when he was a boy. De Rijke asked a lot of questions, and the young Levret was his first student, teaching him basic mathematics and mechanics, and increasingly more difficult hydrology.

Van Doors, GAEsser, Mundel, and the hired foreigners were Professor Le Brett's students.

The count Alessandro Fe d'Ostiani, Italian ambassador extraordinary and plenipotentiary came to Japan in October 1870 and urged Itoh to select those persons. To form artists is not the main aim of engineer school, but to give them the competences to create blueprints and design to make measurements and machines. British and Dutch engineers were doing a pretty good job in that part, but when it came to arts. Fe d'Ostiani advised Prime Minister Hirobumi Ito to pick Italians.

Actually, a lot of great artists went to Italy and also France to study arts.

From 1880, the influence of Japan on the style of the Macchiaioli became clearly visible. It's likely because they had the opportunity to get in contact with Japan through Fontanesi who had returned to Italy at that time.

Edoardo Chiossone was an Italian engraver who arrived in Japan on January 12, 1875 at the port of Yokohama. His role as a foreign advisor was to form people in

printing techniques and to create paper currencies for Japan. It is said that the 1Yen, 5Yen, 10Yen, 100Yen notes that I used in my childhood were made by Chiossone.

Chiossone realized a lithographic portrait of Philipp F.B. von Siebold executed at the Japan Mint in December 1875. He received a letter of thanks from von Siebold's son in 1876.

In GAEsser's « Memories of Japan », the name of doctor Ermerins appears quite often. His Japanese wife, said to be a relative of Siebold, is also quoted.

In Memories of Japan, we can read : "Famous doctor Siebold's love child Matsue, cute and beautiful young girl, lived with Doctor Ermerins. The city of Leiden gathered many Siebold's data on ethnology.

After Siebold had returned to his home country, his eldest son, Alexander, remained in Japan and worked as a translator for the English Mission and the Austrian legation. From 1870, he served in the Ministry of Foreign Affairs as a

secretary of the Japan legation of Rome and Berlin.

Von Siebold's second son, Heinrich, came to Japan in 1869 and became a secretary of the Austrian legation in 1872. He and the count Fe d'Ostiani made considerable efforts for the Japanese exhibition at the Vienna World Fair in 1873.

There were not many Italian foreign advisors under the Meiji restoration, but not a few devoted themselves for Japan.

In 1861, Siebold returned to Germany. At that time, Takako's husband, Dr Mise, was jailed. We can assume that from that moment, Alexander, Siebold's eldest son, lived together with his sister Oine.

Dr Baudouin came to Japan in 1862 and set up Osaka Medical School. After he went back, Dr Ermerins and Dr Mise worked at Osaka Medical School in 1870. In the previous year 1869, Heinrich, the second son of Siebold, came to Japan and got employed for the Japanese legation of Rome in place of his elder brother Alexander.

With all these connections, GAEsser settled to Japan in 1873 ans was in good terms with Dr Ermerins. Siebold's family, GAEsser, Fe d'Ostiani, every foreign advisors and their Japanese wives , Germany, Holland, Italy and Japan were all tied.

In 1878, M.C.Escher's father GA.Esser returned home so did the Italian artist Fontanesi at the same time. During his 3 years contract with the Japanese government, he could not help but go back to Italy because of his beriberi disease and swellings. When he came to Japan at the age of 58, he brought a lot of tools for oil paintings as well as artist's materials and taught Japanese plaster sketch and anatomy.

Vincenzo Ragusa, an Italian sculptor, helped Edoardo Chiossone when he was too busy with his work at the Ministry of Finance.

An architecht, named Cappelletti, taught geometry and perspective at the preparatory course. There were women students in the Art School and even though it was the first national coeducational art school in Japan, it was closed after seven years. When Fe d'Ostiani went back to Italy in 1877 after his duty in Japan, Meiji Emperor granted him about 140 pieces of Japanese paints of the 17th to the 19th century. The making of the list of those works was entrusted to Chiossone . These artworks were preserved in Italy at Brescia Art and Historical Museum as a

donation by Fe d'Ostiani.

Chiossone died in Japan in 1898 and was buried at the Tokyo Aoyama graveyard for foreigners. On his will, a great number of Japanese artworks that he had collected were bequeathed to his alma mater, the Rigustica Academia of Art. Chiossone museum was established at his old school in 1905. Nowadays, the city of Genova owns his collection of Japanese art in the Oriental Museum.

High quality Ukiyo-E collections of Edmond de Goncourt, Tadamasa Hayashi, Siegfried Bing, etc., got scattered and lost because of various auctions. Therefore, the Ukiyo-e collection of the Oriental Museum might be today, with 3000 pieces, the greatest of Europe.

As Chiossone was a tip-top copperplate engraver, it was natural that he would be interested in multicolour Ukiyo-e woodblock prints. He had 360 pieces of Hiroshige, 180 of Hokusai and many others of Ukiyo-e famous and also minor artists. His collection of Hokusai's works was especially profuse .

I questioned myself about M.C.Escher's motive who had left Netherlands to become a block-print artist in Italy. Even though he lived in Italy for 13 years, the

influence of Italian art, at the exception of mosaics, was not seen in his works.

The abundant collections of Ukiyo-e in Genova, that M.C.Escher probably had the chance to see, were certainly of a greater influence on M.C.Escher's works. Italy, at the time M.C.Escher lived there, was a country connected with not only more and more European arts since the Renaissance but also Japanese arts.

In 1924, after M.C.Escher had been living in Rome for 2 years, a Macchiaioli's permanent exhibition was opened. It reunited their most valuable works in 30 rooms at the top floor of Florence Galleria Pitti.

I myself was registered at the painting course of the Florence Arts Academy from 1977 to 1981. Needless to say, I visited Galleria Pitti on several occasions, but at that time, I only had the mere sensation to look at Italian impressionists. It was not until March 2010 that I knew about the Macchiaioli and that Florence was their cradle. Back in January 1981, when I was comparing M.C.Escher's works with Ukiyo-e for my graduation thesis on the history of art, Japanese art exhibitions were being held all over Italy. I saw long Ukiyo-e picture scrolls hung in every

room at Galleria degli Uffizi.

As I mentioned so far, Japan art collections there, such as Ukiyo-e, were completed thanks to Italians who had stuck to Japan from the last days of Edo through the Meiji Era. Therefore, we can assume M.C.Escher was influenced by Japanese art and knew the Macchiaioli.

5. "Eight Heads" Key to understand the riddle

In some M.C.Escher's works, his signature is written vertically. We can find this particularity in "Portrait of Father"(GAEsser) (1918), "Cat" (1920) and « San Francesco » (1922). The vertical characters of the East may have inspired this idea.

During the seminar « Exhibition of M.C.Escher » held in Sapporo, 1991, I heard that « in a bag that belonged to him, one found some Ukiyo-e artworks, so it might be possible that he had been affected by Ukiyo-e ». I, on that occasion, asked the lecturer to see those pictures who willingly sent me 5 photographs.

When we compare M.C.Escher's « Cat » with the first picture, a painting of a woman by Kunisada « Toji Koumei, Hinoki Seki Mama » , the angle of the loggia with stripes patterns on which a cat is sitting is the same. When M.C.Escher crafted the block-print, he had to carefully take into consideration that the print would be reflected in the opposite way.

In another artwork contained in that bag, Toyokuni's "Ichikawa Danjuro", there were vertical words.

As for the 3 others pictures, there was a Noh mask and what seemed to be anatomy charts, made by unknown artists. "Skull and Noh Mask" (1922) by M. C.Escher could not have possibly been made if M.C.Escher had not seen Noh Mask. 1922 was also the last year of M.C.Escher as a student and the year when he produced his relatively important "Eight Heads".

It was not until 1936 that M.C.Escher's works could be called optical illusions and during the time he lived in Italy, he made a lot of scenery prints. However, there were already some illusions in « Eight Heads », and the question that we may ask is

where this idea came from. Actually, the reason why I entered into M.C.Escher's world is that I somehow found a between line« Eight Heads » and Hokusai's « Flock of Chickens » .

In 1915, the Danish psychologist Edgar Rubin described the profiles/vase example of the figure-ground perception. The perceived shape depends critically on the direction in which the line of demarcation is assigned. Namely, at first you see a vase in the centre of the picture, but the next second you find it changed to a picture of two profiles facing each other's. The figure-ground perception theory was published in German in Copenhague in 1921.

Marianne L. Teuber told in « Le Science » (No.75) that M.C.Escher used the idea from this theory when he composed « Eight Heads ». If this work was made from the theory described by Rubin, we could assume that there were other pieces inspired by it. M.C.Escher's mentor de Mesquita actually made « Mother and child » (1922?) where one can see those lines of demarcation characteristic of the figure-ground perception.

M.C.Escher's « Eight Heads » is printed with a unique woodblock filling the entire

frame, while Hokusai's « Flock of Chicken » is a painting of a Japanese fan. We can compare the two representations. If you turn the Hokusai's fan of 90 degree to the left, so that the black feathers of the chicken in the lower left corner point upwards, it will overlap the « Eight Heads » man's beard at the lower left and perfectly cover the woman's back. That woman arms will appear to be made of the chicken's feathers and her hair ornament coincides with the cockscomb. The white feathers that point from the center to the right direction and the curves of the man's hat fall on top of one another. The tail feathers at the upper right of « Flock of Chicken » fall on and the woman's hair in the middle of « Eight Heads ». The characters' eyes are abnormally sharp and slant…

Finally, the woman's hair ornament is a boundary line of the man's hair, head and neck and the borderline of the silk hat delimits the man's beard. In 2009, I realized "15 Heads", an artwork composed by the overlapping of Hokusai's "Flock of Chicken" and Escher's "Eight Heads". I remember how I was surprised and excited to see the complete overlapping of the two pieces during working.

6. 「Japanese Art Exhibition」 held in Roma

In 1930, an 「Japanese Art Exhibition」 on Mussolini and the national level was held in Rome,

fully financed by Kishichiro Okura. Kishichiro Okura took pains to display Japanese paintings in the space in which they should be displayed. After assembling the 「alove」 designed by Sannosuke Osawa, a doctor of engineering, in Japan,he dismantled it and sent five carpenters to Italy to reassemble it. Flower arrangement master was also brought along to arrange flowers at the venue.

It was a large exhibition with 204 horizontal and vertical Japanese art pieces displayed in a Japanese

style. The exhibition's reputation gradually grew, and the exhibition was a great success,

with 76,207 visitors from April 24th to June 1st, not only from Italy but also from France,Germany, the United Kingdom, and the United States. Ta.

Kishichiro Okura, the son of Kihachiro Okura, a member of the Okura Financial

who built Japan's first

private Art Museum, the Imperial Hotel ,and the University of Economics, also built the Hotel Okura and Mt.Okura Jump in Sapporo.

When I asked the Japan Cultural Center in Rome what kind of works were on display,

I learned that there was a catalog of the period at the National Museum in Tokyo, so I inquired about it. The two volumes of the commemorative catalog for the [Japanese Art Exhibition in Rome] ,each measuring approximately 40cm × 60cm × 3cm, were carried heavy and carefully placed inside a thick box.

M.C.Escher, who was living in Rome during this period, went to this exhibition and was surprised and shocked by the authentic Japanese art displayed in the alcove.

In 1931, M.C.Escher's 《Flowers》 has the Latin phrase "Gaudentes alienam mirantur sabem." We are so satisfied that we fail to notice another splendor.

" U zij bewust hetgeen wij derven; ons vroeg versterven een ongeblust." In Dutch, if we don't think we're not good enough, our eyes will soon die. I have included the

words.

I thought this was an expression of M.C.Escher's determination.

This art exhibition also includes Yokoyama Taikan's 《Lilies》 fan painting.

Hokusai's 《Flock of Chicken》 is also a picture of a fan, and does it remind me of 《Eight Heads》 from 1922 ?

In 1929, he stayed at his parent's home in The Hague and studied lithography as Diepeling, but after this [Japanese Art Exhibition] ,he stayed at his parents' home in The Hague in 1931 and studied woodblock print artist Fosco Mace's work. He is currently studying woodblock printing in earnest. He also researched works that Van Gogh was influenced by ukiyo-e prints and created them into woodblock prints.

7. Hokusai's « Ryakuga Hayashinan » (Quick teaching of sketch)

M.C.Escher produced « Grasshopper » in 1935, « Dragonfly » in 1936 and «

Butterfly » a little later in 1950.

When I visited Chiossone's museum in Genova in 2007, I came across a cigarette case made of wood. A dragonfly, a grasshopper and a butterfly were engraved on it. They were of the same design than those published in Hokusai's « Quick teaching of sketch ».

One says Hokusai was an artist able to paint anything with a compass and a protractor. Some of his works are proportioned to approximate the golden ratio and the rule of third. Even though M.C.Escher hated mathematics, he familiarized himself with those tools when using « Quick teaching of sketch ». In fact, there were lots of technical approaches for sketching in Hokusai's book like, « Transformation from circle to triangle », « how to draw a butterfly by calculation », « Transformation of circles, triangles and diamonds », « how to draw a dragonfly by calculation »... There is a strong possibility that M.C.Escher was inspired by these sketching techniques.

Drawing technique of « Mi no Gasa » (1936) was affected by Hokusai's « quick teaching of sketch ».

In « Metamorphosis I » (1937), there is a person wearing a bamboo hat, and the composition of its oblong shapes reminds us of picture scroll.

M.C.Escher's "Day and Night" in 1938 is similar to Hiroshige's "Full Moon over Takanawa" See the author's work "Light and Darkness".

Both are bird's-eye views of towns with shorelines that coincide with each other. The triangle shape of the flying birds is the same, but M.C.Escher's idea of the contrasted-coloured birds who fly in opposite directions made « Day and Night » the masterpiece it is today. This drawing technique is also described in Hokusai's « Quick teaching of sketch ».

M.C.Escher worked on « Metamorphosis II » from 1939 to 1940. It is longer in width than « Metamorphosis I » and present elements reminding us of a picture-scroll or a roll of cloth for kimono. The checks drawn in it are a popular design in both Japanese kimono and obi (kimono's belt) and we can see the same pattern in Toyonobu Ishikawa's « Finish bathing ».

I deleted « Liberation » (1955) and lined up side by side « Flying » (2009), by Toyoko Kii and « Group of Herons » by Hokusai.

The Gun Heron,which appears in 10 Hokusai manga stories, is a bird that takes off from origami paper, and it is very similar to M.C.Escher's Liberation.Also,it reminds me of a hanging scroll, and the way the bottom part is curled up doesn't make sense unless you actually look at the hanging scroll.

We saw in the first part that « Penrose triangle » influenced M.C.Escher's « Waterfall ». To our great surprise, if we combine Hokusai's « Mikawa no yatsuhashi no kozu » (old map of eight bridges in Mikawa), with the watermill of « Fugaku 100 views », « Mt. Fuji in cloud layer » and also the waterfall of Fugaku 100 views « Matagi no Fuji », it becomes M.C.Escher's « Waterfall ».

« Snake » (1969) was M.C.Escher last work. I saw at the M.C.Escher exhibition of 1991 in Sapporo, a video explaining how this « Snake » was created. M.C. Escher himself printed it by applying red ink on the third on the woodblock. The curve of the snake body, the head and the tail resemble closely to the one in Hokusai's one hundred stories « Obsession ».

8. M.C.Escher is Japonism

In order to produce Japanese prints Ukiyo-e, an artist draws a picture, a carver makes several woodblock prints for each color and a printer skillfully combines the many colors into one picture.It's a job that requires M.C.Escher printed in one color, and he did this process by himself. A combination of woodblock prints and copperplate prints.

His teacher S.I. de Mesquita wrote in a M.C.Escher's school report that « M. C.Escher is excessively methodical, literary and philosophical. He is lacking emotion, arbitrariness, and artistic sense. »

However, this personality of M.C.Escher gave rise to his work.

M.C.Escher himself said: « I wish you could understand what I see in the dark night. When I am not able to express it visually I sometimes get mad because of the miserable feeling I have. Every works were a failure compared to my idea. There was not a glimpse of my character in it. »

A little earlier when he left Rome due to the rise of fascism, he tried to make

prints of what he saw in the darkness. Illusion and delusion were his food for his art.

I am sure that the love of M.C.Escher's family for the Japanese culture was seen in his artistic creation. That's because he is the son of a man who instilled Dutch engineering skills for 5 years to Japan. GAEsser's intimate friend, de Rijke, who stayed 30 years in Japan, also affected M.C.Escher.

M.C.Escher's father never mentioned Japanese art openly, however I am sure that he introduced Japanese things as precious treasures not only to his surroundings but also to his family.

M.C.Escher interpreted Japonisme in his way. While Hokusai and Hiroshige adopted western art and perspective from Holland, studied oil painting, copperplate print, Dutch composition of celadon and even the Dutch language. Creation emerges from the adoption of things that one did not possess at first.

Nowadays, M.C. Escher is in art books of junior high school, but the foundation of his creativity was his closed connection with Japanese arts. I, as a writer, should be very pleased if this thesis could contribute even a little to bring to light this

connection between M.C.Escher and Japan.

Reference Books to M.C. Escher

1. Seiji Nagata 『Hokusai Manga 1-5』 (1 volume-15 volumes) Iwasaki Bijyutsu Sha, 1987

2. Seiji Nagata 『Picture copy of Hokusai 1-5』 Iwasaki Bijyutsu Sha, 1987

3. Seiji Nagata 『Cut of Hokusai's picture book 1-5』 Iwasaki Bijyutsu Sha, 1987

4. Katsuhiko Takahashi 『Ukiyo-e Mastery Zone』 Koudansha, 1991

5. Katsuhiko Takahashi 『Ukiyo-e ornamental encyclopedic』 Koudansha, 1987

6. Shin-ichi Seki 『Crazy painter Hokusai』 Koudansha, 1973

7. Hkkaido Shinbun Sha, Hokkaido Art Museum, Nippon Ukiyo-e Association 『Katsushika Hokusai exhibition』 Hokkaido Shnbun Sha, 1969

8. Shin-ichi Inagaki 『Play picture of Edo』 Tokyo Shoseki K.K. 1988

9. Hideo Okudaira 『Rediscovery of Emakimono』 Kadokawa Shoten, 1987

10. Susugu Yoshida 『Basic knowledge of Ukiyo-e』 Yuzan Kaku, 1987

11. The culture department of National Western Art Museum 『Japonisme Exhibition』 National Western Art Museum, 1988 etc.

12. Hokkaido Shinbun Sha 『Utamaro Exhibition』 Hokkaido Shinbun Sha, 1992

13. Hokkaido Art Museum 『Beauty of Ukiyo-e 2 hundred years』 Hokkaido Art Museum, 1968

14. het Rijk's Museum 『Vincent Van Gogh』 1974

15. Rizzoli 『Van Gogh』 Rizzoli, 1977

16. National Western Art Museum 『Van Gogh exhibition』 Tokyo Shinbun, Chunichi Shinbun, 1976

17. NHK reporters 『Ukiyo-e Gogh loved』 NHK puplication, 1988

18. Rizzoli 『Gogh 1』 Syueisha (Japanese edition) 1954

19. Rizzoli 『Gogh 2』 Shuei Sha (Japanese edition) 1954

20. Masaaki Izeki 『Italian modern art』 Ozawa Shoten, 1989

21. M.C. Escher Tatsuya Iwasaki translated 『Mathematical magic world of M.C. Escher』 Kawade Shobo Shin Sha, 1976

126

22. Ambasciata Olandese 『M.C. Escher』 Deluca. Editore.r.1, 1978

23. LE Scienze (No.75) November 1974

24. Bruno Ernest. Iwao Sakane translator 『Universe of M.C. Escher』 Asahi Shinbun, 1983

25. J.L. Locher 『IlMondo di Escher』 GARZANti, 1978

26. Shin-ichi Seki 『M.C. Escher Exhibition』 Yomiuri Shinbun, 1981

27. M.L. Teuber 『Why M.C. Escher drew he strong world?』

28. Masaharu Kohga Japanese Science Co. 1983 『Message from M.C. Escher (1-4)』 Kohga Collection, 1986

29. Ichiro Oka 『Ukiyo-e outline Hokusai』 Shueisha, 1975

30. Keisaburo Yamaguchi 『Ukiyo-e outline Sharaku』 Shueisha, 1975

31. Sadao Kikuchi 『Ukiyo-e outline Utamaro』 Shueisha, 1975

32. Keisaburo Yamaguchi 『Ukiyo-e outline Hiroshige』 Shueisha, 1975

33. 『G.C. Argan L'arte moderna 1770/1970』 Sansoni, 1975

34. Taketoshi Sadatsuka 『Ukiyo-e sailing across the sea–Life of Tadamasa Hayashi』 Bijyutsu Kohron Sha, 1981

35. Asahi Shinbun Sunday edition 『Travelfor world famous pictures 3』 Asahi Shinbun, 1989

36. R.L. Pisetzky 『Italian History of Mode』 Heibon Sha, 1987

37. 『Michelangelo Architecture, Pittura, Sculpture』 Bramante Editrice, 1964

38. Museum of paper note and postage stamp 『Memorial Exhibition for after 100 years of emloyed foreigner, Edoard Chiossone』 Memorial Hall of printing bureau, 1997

39. Maurice Braure, translated by Rokuro Nishimura 『History of Netherlands』 Heibon Sha, 1987

40. Iichiro Oka 『Series of the Sun Ukiyo-e～Hokusai』 Heibon Sha, 1975

41. Syuji Shimamoto 『Magician of visual arts, Hokusai』 Shogakukan, 2002

42. Koichi Kabayayama, Yoshiyuki Morita 『Travel to famous pictures, spring festive early renaissance II』 Kodansha, 1993

43. Shigenobu Kimura, Michitaka Suzuki 『Travel to famous picture, light come from east ancient age II, middle age II』 Kodansha, 1994

44. Yoshiyuki Kanbayashi 『de Rijke-Engineer who brought Japanese Rivers to life』

45. Keizo Saji 『Art of Netherlands and Japan-1680-1991』 Suntory Museum Soshisha, 1999

46. Kazu Kanai 『Japan in early modern times and Netherlands』 Materials for the university of the art, 1993

47. Shosaburo Kimura 『de Vinchi, Leonard』 Shueisha, 1993

48. G.A. Escher 『Japan Recollections by G.A. Escher, Dutch engineer』 Mikuni Town, Fukui Prefecture, 1990

49. Masaaki Iseki 『Painter, Antonio Fontanesi』 Chuo Kohron Bijyutsu Shupan, 1964

50. Tokyo Shinbun 『19 century Holland Art Exibition』 Ohtsuka Kogeisha, 1979

51. Francesca Dini 『Italy impressionist Macchiaoli』 Yomiuri Shinbun art museum liaison conference, 2009

52. Ria Belletta 『Rediscover Edoard Chiossone』 Insatsu Choyoukai, Incorporated Foundation, 2003

53. Hokkaido Art Museum 『One Century Exhibition of Italy art』 (1880-1980) Inshosha, 1982

54. Al Seckel 『Great masters of visual arts』 Sogensha, 2008

55. Tokyo Garden Art Museum 『Antonio Fontanesi and modern art of Japan』 Tokyo History and culture Foundation of Corporated Foundation, 1997

56. Donatella Failla 『Ukiyo-e exhibition of Chiossone oriental museum belongings』 Kobe Shinbun Sha, 2001

57. Shiga Prefecture Modern Art Museum 『Beauty of modern Japan』 Hokkaido Art Museum, 1990

58. Edmondo de Concourt, Yukiko Oki, translators 『Utamaro』 Heibon Sha, 2005

著者プロフィール

喜井 豊子 （きい とよこ）

1948年　札幌生まれ。
相愛幼稚園　桑園小学校　凌雲中学校　大谷高等学校　卒業。
1970年-1972年　レザークラフト教室　メイ（伊東恵氏に師事）。
1975年1月-1977年8月　東急百貨店シノン、パルコパウアウにて
革「デニス」でレザークラフト作品出店。レザークラフト教室主宰。
1977年9月-1981年5月　伊フィレンツェ美術アカデミー絵画科入
学卒業。（卒業論文 「M. C. エッシャー」）
1988年4月-2010年　レザークラフト教室主宰。個展　グループ
展　教室展。

［近年の活動歴］
2008年　アートスペース201　全館にて「喜井豊子還暦回顧展」。
2010年11月　ジャポニスム学会誌に「M. C. エッシャーのジャポ
ニスム」掲載。
2014年11月　伊フィレンツェ（COSTUME COLLOQUIUM V）
衣装学会参加。
2016年8月－11月「M. C. エッシャーとジャポニスム絵巻物展」
ホテル翔、カフェ・ディ・レニー、NHKギャラリー　3箇所同時
開催。
2018年11月　伊フィレンツェ（COSTUME COLLOQUIUM VI）
衣装学会参加。
2019年5月　カフェエスキスにて「喜井豊子　革展」開催。
2020年6月6日－7月26日　余市ワイナリーギャラリーにて「喜井
豊子個展」。
（M. C. エッシャーはジャポニスム）
2020年11月14日　伊フィレンツェ（COSTUME COLLOQUIUM
VII）オンライン。
2021年3月1日　ユーチューブで「M. C. エッシャーはジャポニス
ム」配信。

M．C．エッシャーは、ジャポニスム

2024年7月15日　初版第1刷発行

著　者　喜井 豊子
発行者　瓜谷 綱延
発行所　株式会社文芸社
　　　　〒160-0022　東京都新宿区新宿1−10−1
　　　　　　　　　電話　03-5369-3060　（代表）
　　　　　　　　　　　　03-5369-2299　（販売）

印刷所　株式会社暁印刷

ISBN978-4-286-25381-7